断桥·艺术哲学文丛

古文明交汇处的花草动物世界

欧洲艺术原点克里特绘画艺术探讨

司徒茹　著

中国美术学院出版社

CHINA ACADEMY OF ART PRESS

目　录

兴致：花草动物的世界

一、课题缘起

2000年，我从法国回到中国香港转而来到西安美术学院跟随王宁宇教授攻读比较美术学。在度过了13年的西方生活之后，我的内心受一种驱动，渴望在这片故土上寻回一种东方的知觉，一个生存的平衡点。读硕士研究生的第一年，按照导师的课程安排，边补习中国古代历史和中国美术史，边实地考察国内外的博物馆和古迹，在这过程中思考毕业论文的方向与重心。2001年夏天到上海博物馆学习考察，流连于绘画馆的风景和花鸟藏画之间，感受鸟儿啁啾、鱼儿欢游、鲜花盛开的景观；领略那些看似简单的生物真趣、和谐与生命力；一下子发现了中国花鸟画世界的丰富多彩（图1—图5）。我从内心涌起了一些似曾相识的感觉，一种生发出来的东方兴致。

两个月后读英国当代艺术理论家、艺术史家诺曼·布列逊（Norman Bryson）的著作《注视被忽视的事物：静物画四论》，作者在序言中有一段话引起我的沉思：

> 在我眼中，静物画显然是西方艺术中最为离奇和极端的东西，基本上是一种科学观的产物，而且是一种通过将事物生硬地从自然中剥离出来后嵌入某种框架或置于某种镜头之下才能予以研究的东西；将生命本身置于冷漠的、毫无生气的注视之下、将自身周围捕捉到的生命变成僵死之物的绘画模式。在静物画中，孤独的、以自我为中心的主体似乎眺望着一种死气沉沉的世界，从中体会不到任何与生命的关系[1]。

1. ［英］诺曼·布列逊：《注视被忽视的事物：静物画四论》，丁宁译，浙江摄影出版社，2000年，第3页。

图1　五代　徐熙《雪竹图》　上海博物馆藏

图2　北宋　赵佶《柳鸦芦雁图》　上海博物馆藏

图3　元　张中《芙蓉鸳鸯图轴》　上海博物馆藏

图4　明　徐渭《花卉图卷》　上海博物馆藏

图5　清　吴昌硕《蔷薇芦橘图轴》　上海博物馆藏

　　上面这段文字令我追想起在法国学习期间关于西方静物画的视觉经验。这里所称的静物画，实际包括从自然界采摘来的鲜花、水果和用猎物制成的动物标本，这些是与中国花鸟画最有可类比性的部分；与在上海博物馆流连的感受相比，我一下子对这种东西方绘画中描绘对象的有生命与无生命的差异产生了强烈兴致（图6—图10）。

图6　《瓶子、鸡蛋和猎物》公元前1世纪—公元79年　意大利庞贝古城尤利亚·费利斯宅藏
图7　德培《两只山鹑和柠檬》　法国巴黎卢浮宫藏
图8　纳奈《瓶中花》　德国慕斯德兰德思博物馆藏
图9　林纳《花篮》　法国巴黎卢浮宫藏
图10　封丹·拉图《修剪的玫瑰》　法国巴黎奥塞博物馆藏

　　当代西方学者认为"静物画是表现一个组合物体的绘画"[2]。《法国大百科全书》也将静物画（La nature morte）定义为"表现所有无生命的事物，家庭器皿、科学仪器或乐器、鲜花、水果或死的动物"[3]。也就是说，在西方静物画中鲜花、水果和动物标本等与中国花木、鸟兽科相近的题材，从理论观念上已被先验地界

2.　译自［法］夏尔·斯特林：《静物画》，巴黎Macula出版社，1985年，第17页。

3.　译自法国雅虎互联网法国大百科全书中《静物画》，http://fr.encyclopedia.yahoo.com/ "la nature morte" 引文上的重点号是笔者所加。

定为"无生命"的"组合物体"范畴，那么西方绘画史上一开始就是如此的吗？如果不是，在成为这样一种静物画之前，西方美术中的花木鸟兽类又呈现怎样的面貌呢？它又何以最终发展到"僵死之物"这一步田地呢？这个问题，对于即使在西方有十多年求学经历的我，也是一个全新的未知问题。进而再加思索，这条西方的发展线索与中国花木鸟兽题材绘画的演变脉络有何异同？在它们之间有无可能展开比较研究呢？这真是些饶有兴味的问题！在这些疑问萦绕之下，我确定了自己研究课题的主线：东西方绘画艺术中的花草动物。

二、取材标准与研究方法

为了探索西方绘画史上最早的花鸟绘画，本文从考察西方艺术原点克里特艺术着手；而克里特艺术源出之时受西亚和埃及文明影响，我们因此在讨论完克里特时期克里特岛和提拉岛的绘画之后，回到这三个古文明的艺术比较中。本文所称古代文明的历史范围，主要包括西亚文明、埃及文明和克里特文明，时间上的跨度约为公元前3100年至公元前1100年，约两千年的时间跨度。

文中探讨的克里特绘画艺术主要包括从克里特岛的克诺索斯王宫、阿吉亚·特里亚德宫、阿尼索斯宫遗址和提拉岛的阿科提里古城遗址中出土的壁画和陶画，时间集中在公元前1800年至公元前1400年的四百年间。这里讨论的壁画具体是指"在用挑选的海石打磨过的平滑的石灰层表面上，先用细绳印三条平行的基准线，并用稀薄的液体画上基本草图；然后在石灰层尚湿的时候在大面积的地方涂上颜色；待石灰层干了以后再在独立的细节上重涂一层颜色"[4]这么一种区别于其他地区的爱琴（Agean）地区湿、干壁画的制作方法。至于陶画则是指陶瓶上的装饰画，画作依附陶瓶和装饰陶瓶。

文中所称的花草动物实际上是指克里特时期的壁画和陶画中包含的花草、树木、禽鸟、走兽和海洋动物等综合内容。神和人作为与花草动物并存的自然世界

4. 译自希腊提拉岛提拉史前博物馆《馆内说明》。

存在物，在克里特艺术世界中也成为组合的元素而被提出。

分别从希腊雅典国家考古博物馆、克里特岛的克诺索斯王宫遗址和伊拉克里欧考古博物馆、提拉岛的阿科提里古城遗址和提拉史前博物馆、英国伦敦大英博物馆、法国巴黎卢浮宫等实地考察并收集到的、与花草动物相关的克里特绘画作品，成为本文研究的基本图像材料。

两年以来，三次实地考察（参看P9图7-1至图7-3，本文的考察路线图）收集到的第一手图像材料和信息的过程令我置身于自然和人文的环境中。反复体会爱琴文化和艺术（参看P31表2，古希腊历史年表），以及对艺术品丰富的感性认识加深了我对这一艺术的理解。对这一个过程的真实记录成了本文考察篇的基础；整理考察所获的信息与材料一直是本篇论文的基本作业，收集的材料按照画种分成壁画类和陶画类，从内容上分成花草、动物和人物；再从独立的角度观察单一题材各自的表现特点；最终整理出克里特艺术的风格和技术特点，这部分工作的结果汇成了本文的研究录。而克里特艺术在其历史背景下如何承先启后也是本文所要关注的，因此，本论文以探讨克里特艺术从其起源到接受西亚和埃及东方文明影响为衔接；以克里特艺术作为链环直接影响后来的古希腊、古罗马和欧洲艺术为结束。我尝试以克里特艺术中花草动物的图像作为具体的、典型的范例来理解欧洲艺术的这一原点，理解东、西方艺术何以在这里生成和交融。

我的研究志向是从基本的图像材料入手，通过具体历史实料的展示、分析和归纳，比如第一步先理出克里特花草动物艺术中的原貌、特点和历史渊源，最终的目标是东、西方花草动物艺术的比较研究。但鉴于对中国读者而言这一课题近乎全新，在本篇，我只能先做一个时段的叙述，而且还会相当偏重于新鲜资料的介绍与引入。对于这个大课题来说，这只是一个基础性的起点，我才刚刚在做一个局部的铺垫，离预期目标还有很远的路程。完成对克里特部分的工作之后，我拟继续完成对整个古希腊、古罗马乃至拜占庭、西方中世纪至古典时期、现当代时期的通理爬疏，当对这条线索的外貌与内在逻辑有了一个基本的认识以后，我愿意回到中国更仔细地研究花鸟画艺术，从中展开比较，进而完成全部课题。

欧洲美术史以克里特艺术为原点，花草动物题材的艺术表现已经走过了漫长的道路。回顾这段历史，理解克里特艺术中被东方艺术融化或同化的成分；探测

欧洲绘画对花草动物生命与无生命的表现的历程与成因，——关于这个问题我们以往的知识显得特别模糊与零碎[5]——那么欧洲画家面对映入眼帘的自然生物，是如何从前期的直观融入地描述，演变到今天敞开领悟地描述的变化过程？通过这些了解，再反观中国花鸟画的历史成就及现代的价值——虽然我们可以认为自我了解和研究已经比较多，但从世界的角度来看实际上仍是很不够的——我们才有可能在全球化时代为"中国艺术与世界"的未来发展建立参照系做出一个方面的铺垫。

5. 西方学术界对这一课题的研究有比利时人J.Vanschoonwinkel写的*Animal representations in Theran and other Agean Arts*（《提拉人与其他爱琴艺术中的动物表现》）及美国人S.A.Immerwahr写的*Swallows and Dolphins at Akrotiri: Some Thoughts on the Relationship of vase-painting to wall-painting*（《阿科提里的陶器和壁画中的燕子与海豚》）两篇论文，均发表于1990年伦敦提拉基金会出版的《提拉岛与爱琴世界III》。而中国学术界由梅忠智编著、重庆出版社出版的《20世纪花鸟画艺术论文集》中所收集的论文里，尚没有一篇涉及西方花鸟画。

踏勘：从雅典到克里特

一、欧洲艺术溯源之旅

我怀着对未知世界的巨大的渴求心，在2001年初春第一次从巴黎飞往雅典考察古代艺术。雅典短短几天的考察给我留下印象的是：夕阳下的卫城（Acropolis），山丘上高高挺起的象牙白色的帕特农神殿（图1）；温和平静的爱琴海，柔和的岛屿线条，有白色的房子静静地守护（图2）；希腊人悠闲好客，一副安然自处的样子；雅典城里大街小巷的橘子树，果实累累地挂满枝头（图3）。橘子的橙红色给安静古老的城市增添了生机勃勃的气息，不能不令人联想起古代曾经存在过的"神圣树林"（Bois Sacré）。走访雅典城，追忆消失的乐园，寻看古希腊人如何记录他们与花草动物自然的关系，成为一件具有神圣意味的事。

那几天，我流连于雅典国家考古博物馆。馆内第48号展厅是提拉厅，都是约公元前1500年提拉岛上阿科提里古城的出土物，包括当时用来装饰房子的壁画和实用的陶具，其中有大量的动植物题材如狮子、小鹿、水鸟、燕子和海鱼，以及

 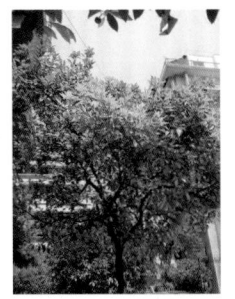

图1　夕阳下的卫城和帕特农神殿

图2　温和平静的爱琴海

图3　雅典城里的橘子树

百合花、番红花、纸莎草和野玫瑰等花草，最令人兴奋的莫过于看到两幅长画：高43厘米、长390厘米的《航海图之一》（图4）和高21厘米、长175厘米的《热带风景图》（图5）。

《航海图之一》创作于约公元前16世纪，是一幅长带状彩绘壁画，它描绘了提拉岛当时的风貌。修补过的残片拼图呈现一幅描绘花草、树木、动物、人物，以及山、海、航船、房子、城堡等自然与人文风景的画面，显示一派生机又和平的气象。画面中对生命运动的关注和表达使我甚为感动和惊奇。

《热带风景图》是一幅描绘热带风景的横幅彩绘壁画，约为公元前16世纪之作。横长如带的画面上自左向右蜿蜒贯穿着一条长长的浅蓝色河流，两岸从上游到下游依次画有雁、花、草、棕榈树、鹰、鹿、狮、鹅等野生的动植物。花木各显风姿，动物亦飞亦跑，整个画面充满着生气和动感，显示出大自然的原始生命力。

提拉厅里克里特时期提拉岛上阿科提里古城遗址的出土物显示了克里特艺术中花草动物题材的丰富性，它们向我提示了西方花草动物艺术的原点所在。

图4　壁画《航海图之一》　43cm×390cm　约公元前16世纪　雅典国家考古博物馆藏

图5　壁画《热带风景图》　21cm×175cm　约公元前16世纪　雅典国家考古博物馆藏

特别是2003年夏季，当我再次来到
希腊 —— 从克里特岛坐船到提拉岛、越
过爱琴海再回到雅典——我心中已经明
确现场考察克里特最早的花草动物艺术
这一目标了。

两次游历希腊（图6—图8）考察古
代艺术遗址的同时也是追索和体察希腊
自然与人文文化、了解爱琴文明的一个
过程。一路上的考察手记提供给我探索
课题的一个思想轨迹，同时也显示了用一
个当今东方人的眼光观察到的、与爱琴文
明发生关系或联想的现实。摘编如下：

图6　雅典、克里特岛和提拉岛（圣
托尼(岛）位置分布简图

图7-1　2003年6月：香港—希腊克里特岛—提拉岛—雅典—香港

图7-2　2002年7月：香港—伦敦—伊斯坦堡—罗马—那不勒斯—巴黎—香港

图7-3　2001年1月：香港—伦敦—雅典—巴黎—香港

图8 希腊地图

二、克里特岛

2003年6月11日星期三，伊拉克里欧考古博物馆

清晨7点，飞机准时降落在雅典城。天朗气清，有阳光，机场外山色柔和，有一种很宁静的感觉。为迎接2004年奥运会，雅典机场大肆装修，与一年前相比显得一派簇新。国际机场和国内机场已经接通，很宽敞。我在这里转机飞往克里特岛。

克里特岛位于希腊最南端，为希腊第一大岛，面积约8300平方公里，荷马史诗《奥德赛》曾歌颂这个有福人之岛："有个地方叫克里特，在酒绿色的海中央，四面是汪洋，美丽又富饶，那里居民稠密，有数不清的数量，九十个城市林立在岛上"[1]（图9）。其首府伊拉克里欧位于岛屿中段的北海岸，是米诺安文明

1. 刘红星：《先秦与古希腊——中西文化之源》，上海古籍出版社，1999年，第42页。

发祥地克诺索斯宫的所在地；市内的伊拉克里欧考古博物馆集中收藏了克里特岛米诺安文明的陶器和壁画。为寻看爱琴文明最早的绘画原作和人文环境我来到这岛上，主要的考察点是克诺索斯王宫和伊拉克里欧考古博物馆。

图9　克里特岛简图

　　10点钟，飞机在克里特岛的首府伊拉克里欧市降落。乘车前往预订好的葛里柯旅馆。17世纪的西班牙大画家葛里柯原就是这岛上的希腊人，正如他自己的名字"El Gréco"意为希腊人，为了在葛里柯的故乡纪念这位伟大的画家，我选了用这画家名字为名的旅馆入住。

　　车子开进城里，这城市的景观似乎没有多大特色，但有一种平民化的气息和一种活泼自由的海岛感觉。

　　11点抵达旅馆，把行李一放下就直奔城中的伊拉克里欧考古博物馆（图10—图11）。希腊的博物馆通常是下午3点关门。

　　从旅馆到伊拉克里欧考古博物馆步行只需10分钟。博物馆门外的路边上种满了开花的树木，馆里也有一个开满了鲜花的园圃。博物馆分成两层，包括20个展

图10、图11　伊拉克里欧考古博物馆入口和馆内园圃

室，收集了公元前2800—公元前1100年（约相当于中国的新石器晚期到西周）产
生于克里特岛上的米诺安文明的丰富藏品。底层展览的全部是陶器，主要出土自
克里特岛的克诺索斯、菲斯托斯和其他几个古王宫；二楼展出在克诺索斯王宫遗
址出土的壁画。一进馆，就有一种赏心悦目的兴奋：大量以植物花卉和海洋生物
为题材的卡马雷斯风格黑地彩陶令人目不暇接。这里的展品数量不但多而且大小
齐备、保存完好。

　　我把考察重点放在第2—10室，这里藏有公元前2600—公元前1700年宫殿期
的代表性出土物。从克诺索斯宫和菲斯托斯宫出土的大量的卡马雷斯风格彩陶令
我大饱眼福。卡马雷斯风格彩陶因在克里特岛的菲斯托斯王宫对面米萨拉的卡马
雷斯洞穴里被发现而得名，属于米诺斯文化中期（公元前2100—前1550）的作
品（图12—图14）。这种彩陶的主要特点是黑地多色，红和白的花饰图案丰富
多样，形成一种紧凑的、几乎万花筒式的感觉。它们的形制也相当丰富，每个形
制拥有和它结合得很完美的图案——曲线的、螺旋式的、盘状的、流苏的和叶子
形的。它们的形制饱满，黑地的陶土中由于含有金属成分和时间久远的关系，呈
现出一种厚重的金属感，令瓶面变得沉重古朴；黑色罐腹上花草的红、白颜色和
粗犷的线条令画面显得既凝重又有活力。我流连在这些大大小小的陶罐、陶瓶之
间，感受它们传给我的一种既高贵又简朴的气息。

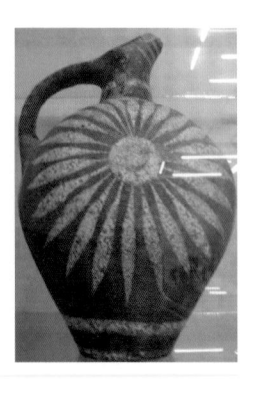

图12、图13、图14　卡马雷斯风格彩陶　伊拉克里欧考古博物馆藏

2003年6月12日星期四，克诺索斯王宫遗址／伊拉克里欧考古博物馆／克里特街市

早晨6点多钟就醒来，用过早点后启程往克诺索斯王宫，旅馆门口有2路线公交车可以直达王宫遗址。

天气晴朗，才8点钟阳光已经很灿烂。汽车往城外的方向行驶，沿途的房子都是没有特色的平楼，难以想象五千年前辉煌的克诺索斯宫殿的建筑与眼下这些房子的关系。但克里特人都相当友善，有中途上车的希腊老人过来向我问好；另一位老人又主动提醒我要准备下车。大约用了20分钟，车子就开进了一座村庄——克诺索斯村，视线内猛然出现了一大片绿色的山和树，与方才路上枯燥的景色截然不同。古老的克诺索斯宫殿就坐落于此，在山脉和树木的环抱之中。昔日的宫殿早已荡然无存，只剩下层层叠叠残落的石头和柱子，我在破落的房厅之间穿游，想象这地方曾经有过的辉煌（图15—图17）。

图15、图16、图17　克诺索斯王宫环境图

　　当来到全宫制高台上的祭祀厅时，游人未多，房子里很安静。祭祀厅约有6米宽、7米长，当年是安放大地之母神像并供人拜祀的地方（图19—图20）。这里的墙壁上画满了植物、鸟类的图画，如《蓝鸟图》、《猴子图》、《神圣树林图》（图21）、《黑人护卫官图》、《斗牛图》、《蓝衣女子图》和《海草图》（图22）等（现在这批壁画原作的残片已被移放到伊拉克里欧,考古博物馆二楼展厅）。祭祀厅三面墙上有4个门，另有1个天窗和直通地下的天井，房子因此显得非常光亮和通风（图18 克诺索斯宫殿结构图）。早上的阳光透过门和窗照射厅内，投照在古墙和复制的壁画上，留下柔和宁静的光影；猛然有燕子飞进，一只、两只，停靠在黑色和红色的柱檐上，唱起古老神秘的歌；阵阵凉风无声地吹过，早晨的静谧，弥漫了这个有4000多年历史陈迹的神圣空间。看着眼前这些色彩绚丽的花草壁画，再透过窗户望向远方大片的绿色松林和连绵的山脉，我体会到一种静谧、肃穆、简单、明晰的氛围，这是神圣感和生命力的来源；我仿佛置身于远古时代天、地、神、人相融的境域里。从这种可能绵亘了几千年的氛围中，我似乎得到了理解爱琴文明最早绘画艺术精神的启示。

图18　克诺索斯宫殿结构图

　　图21和图22中的橄榄树和海草是灵瑞的象征。图21正举行一项露天宗教仪式，舞蹈的人和观看舞蹈的人在迎候着神的降临。

　　克诺索斯宫在1900年由英国学者阿瑟·伊文思（1851—1941）带领挖掘出土，当时出土的文物已全被移放到雅典考古博物馆和伊拉克里欧考古博物馆（参看本章开始一节）。参观遗址与观赏博物馆陈列物的相异之处，在于可以让人感受人文环境与历史流变的沧桑。今天，我在遗址能领略到的，是克里特绘画中的色彩、线条与古宫殿的建筑、周围风景环境的关系。开阔、清晰、明确中有层次

图19、图20　克诺索斯宫祭祀厅

图21　壁画《神圣树林图》　70cm×50cm　约公元前1600—前1400年　克里特岛克诺索斯宫祭祀厅出土　克诺索斯宫祭祀厅藏

图22　彩色浅浮雕壁画《海草图》　140cm×160cm　约公元前1600—前1400年　克诺索斯宫祭祀厅藏

感，这都是此地建筑和风景的特点（图23—图25）。明朗的天气带来强而柔和的光，稳定的照明度令物体的外轮廓线明确；而克里特绘画中的线条和这里建筑中的柱子同时都偏向于一种阳刚的生命力，显得充沛而坚实。

下午回到伊拉克里欧市内，再去考古博物馆。这次观摩的重点是二楼壁画厅，14—16室展出克诺索斯王宫出土的壁画原作。

进入二楼壁画大厅，首先映入眼帘的是右边两幅绘于公元前1600年的大幅壁画，分别是高240cm、宽180cm和高170cm、宽115cm的《百合图之一》《百合图之二》（图26—图28）。一眼之间我对它们产生了一种似曾相识的亲切感和说不出的兴奋。是与唐代绘画相似吗？还是一种具有东方特色的庭院环境带来的亲切感？它们是原作残片的拼图，画面呈现出褪了色的白、棕、黄、红、蓝色，残留

图23、图24、图25　克诺索斯宫遗址的四周

图26　《百合图之一》　240cm×180cm　公元前1600年　克里特岛阿尼索斯别墅出土　伊拉克里欧考古博物馆藏

图27　克里特岛伊拉克里欧考古博物馆壁画厅内

图28　《百合图之二》　170cm×115cm　公元前1600年　克里特岛阿尼索斯别墅出土　伊拉克里欧考古博物馆藏

的色彩依然艳丽柔和；两幅画中的台阶和窗栏都有很强的几何直线造型，7条栏框、5级台阶、3层平台、5枝和3枝百合花，以及统一的白、棕、黄、红、蓝几个层次的色调，这些线条、基数、色调给本来自然柔和的花木添加了一种冷静的、数的味道，同时营造出一种刚劲感。比起大厅里其他充满活力的画面，这两幅百合图似乎显得十分安静，这难道是克里特艺术的另一特点吗？

大厅里还展示有著名的《海豚图》《戏牛图》《花饰图》《山鹑图》《盾牌图》《狮身鹰头怪兽图》《海底风景图》《仪式行列图》，以及著名的浅浮雕彩绘《斗牛图》和《百合王子图》等。《山鹑图》（图29）和小厅里的《蓝鸟图》（图30）无疑是克里特也是西方最早的花鸟壁画，棕红色的山鹑和蓝色的鸟在草石中站立，山鹑画得生动传神；花草描得很细致并有很强的动感，画面总体给人一种活跃缤纷的印象。这是一幅最早期的西方花鸟画之一，活生生的山鹑站立在大自然中，凝看前方的神态透出一种机灵。按照当时的宗教习惯，将鸟神圣化该是本画的意图。

毫无疑问，这里是一个色彩缤纷、充满活力的自由世界，回想起在上海博物馆绘画厅观赏的中国由唐代（公元618—907）至清代（公元1644—1911）的花鸟画，感受鸟儿啁啾、鱼儿欢游、鲜花盛开的景观时，一种饱满的生命感和面对眼下这个充满朝气的彩色世界的感受相同，这里的植物或动物，与人的世界浑然一

图29 《山鹑图》 公元前1600—前1400年 100cm×160cm 克里特岛克诺索斯宫东厅出土 伊拉克里欧考古博物馆藏

图30 《蓝鸟图》 公元前1600—前1400年 64cm×88cm 克里特岛克诺索斯宫祭祀厅出土 伊拉克里欧考古博物馆藏

体，这种表现生命活力的艺术方式是强壮的原始文明的体现，它与原初的东方艺术相连。

从博物馆出来，我漫步到旅馆对面的一个街市，感受现代克里特人的日常生活。街市里，小店铺一家挨一家，很多是摆卖家居用品的或摆卖了各式各样的夏天帽子；蔬果店的蔬果品种不多，明显都是本地产。由街头到街尾走了一遍，感觉有一股浓浓的乡土味，这里和巴黎或是法国地区的街市场那份注重商品摆放、条理和色彩，处处显示精致文化的细腻相比很不一样。这批衰落文明的后裔仿佛变成了不修边幅的没落家族子弟，他们的先辈在繁盛时期（克诺索斯宫殿时期）也许经历过像如今法国、意大利人那般的各种讲究，如今他们回到一种朴素和自然的状态里，也许因为有过在西安生活的体验，觉得在这点上中国人的命运和他们挺相近，因而我在这里倒还感觉到一种无拘无束的亲切，仿佛爱琴文化传统无所不在，但又毫无特意的形式和包装。这一天，我在这个曾经被称为"伟大、富有、衣食充足"的有福人之岛上，为自己买了一条希腊特色的蓝白色裙。

三、提拉岛

2003年6月13日星期五，提拉史前博物馆/克里特晚餐

早上9：15我在伊拉克里欧坐上"海神号"双体船前往圣托尼岛。圣托尼岛古名叫提拉岛，与克里特岛相比，这只是一个有73平方公里的小岛，岛屿地质学家认为古时候的提拉岛是一个圆形的岛，由于公元前1500年这里发生过的一次巨大的火山爆发，提拉岛因此变成了半椭圆形（图31），并堆积起超过30米厚的火山灰烬。公元前1800年前提拉岛原属斯科拉第文化，公元前1800年克里特岛上的米诺安人来到提拉岛，在这片曾经拥有过一片繁华的岛上，提拉人因此受克里特文化的影响，从此被"米诺安"化了。追随着这条文化传播的线索，我从克里特岛来到了提拉岛（图32）。

"海神号"在平静的爱琴海上航行了2个小时，11：15分抵达提拉岛的首府菲拉市，坐上大巴直达梅沙尼阿村庄的旅舍，12点我进入菲拉市中心，找到了提拉

图31　提拉岛简图

史前博物馆。这里的博物馆下午3点关门,但事不凑巧,博物馆的工作人员眼下正在闹罢工(5个月未领到薪金),所以从明天起博物馆连续3天闭馆,也就是说,今天是我进馆参观的最后一天,只剩3个小时。

提拉史前博物馆以一座19世纪的建筑为馆址(图33),馆内的布置从灯光到陈列以至墙上的说明都有很强的现代感(图34),它主要收藏提拉岛的阿科提里

图32　提拉岛上的景观

图33　提拉史前博物馆

图34　提拉史前博物馆内的布置

古城的出土物，包括大量的公元前18世纪—公元前17世纪的陶器和壁画残片。

在这里，我看到了大量的克里特陶器和一些壁画残片。阿科提里古城遗址出土的陶器造型风格和用途都很广，陶画的风格很明显受到米诺安人的影响，但区别于从克里特宫殿出土的陶器如卡马雷斯风格瓶画的某些艺术定式，这里的瓶画所表现的花草动物（图35—图37）用笔更为潇洒、奔放、凌厉，装饰布局上不受限制，画面显得更生动、自由，无论从制作手法到画面效果，它们与克里特宫殿艺术相比，似乎更靠近一种平民化的艺术。

图35　兽纹长形盆　20cm×55cm　公元前17世纪　提拉岛阿科提里古城出土　提拉史前博物馆藏

图36　番红花纹陶杯　16cm×5cm　公元前17世纪　提拉岛阿科提里古城出土　提拉史前博物馆藏

图37　燕子长形盆　高20cm×55cm　公元前17世纪　提拉岛阿科提里古城出土　提拉史前博物馆藏

从提拉岛阿科提里古城住宅出土的壁画残片，无论是《纸莎草》《猴子图》《小鹿图》或是《非洲人》（图38—图42），都显示了不拘一格的自由风格，我们从描画花草的残片中可以看到很细致的笔触（图40）。据馆里说明介绍，这时期的壁画同时运用了湿壁画和干壁画的画法，湿壁画也就是在石灰层仍然湿的时候上色，大面积的部位深深吸入了颜色；干壁画就是待吸入颜色部分的表层上的独立部位及细节干了以后再上一层颜色。色彩方面提拉画家喜欢用红、黑、黄、天蓝和乳白色，乳白色通常被用作底色。

图38　纸莎草　公元前17世纪　提拉岛阿科提里古城出土　提拉史前博物馆藏

图39　猴子图　公元前17世纪　提拉岛阿科提里古城出土　提拉史前博物馆藏

图40　叶子局部　公元前17世纪　提拉岛阿科提里古城出土　提拉史前博物馆藏

图41　小鹿图　公元前17世纪　提拉岛阿科提里古城出土　提拉史前博物馆藏

图42　壁画非洲人　公元前17世纪　提拉岛阿科提里古城出土　提拉史前博物馆藏

　　下午3点博物馆关门，从菲拉市区回到梅沙尼阿（图31）的旅馆。这是一间家庭式经营的旅馆，店主是一位不太通英语的胖大妈，给人一种慈祥的亲切感。梅沙尼阿村庄很宁静，回到这里来有一种乡村度假的悠闲随意感。

　　晚上经胖大妈的推荐，我在旅馆对面的克里特餐厅用餐。餐厅的房顶铺满了绿色植物，宛然置身农庄的院子。我叫了一盘凉拌绿叶青菜和一道西红柿酿米饭。端上来的绿叶青菜叶子有点像苋菜，但味道似乎更浓并带点涩，该是本地的

一种野菜？白水煮，拌上橄榄油和柠檬汁，清淡中有一种原朴甘浓的风味；西红柿酿米饭是这岛上的特色菜，店家在米饭里放了香郁的香草，味道也调得很综合、复杂。两个地道的克里特菜式，让人尝到一种简单又丰富的味道，这味觉让我同时品味到了某种克里特艺术的风格，它仿佛透出了从火山岩下延伸过来的几千年的淳厚；也仿佛道出了我要来这里寻找的古老艺术精神的秘密。

2003年6月14日星期六，阿科提里（Akrotiri）古城遗址

在鸟鸣声中醒来，一个鸟语花香的清晨。

用过早饭，8点离开了梅沙尼阿村前往位于提拉岛南面的阿科提里村，著名的阿科提里古城遗址就坐落于此。

我先在古城旁边的阿科提里旅馆安下行李。小旅馆面向爱琴海，站在最高层的平台上可以眺望平静蔚蓝、一望无边的大海（图43），旅馆的白房子层层筑起，是典型的提拉岛上的建筑。

阿科提里古城遗址就在旁边。公元前1500年火山爆发将之掩盖之后，1967年重新挖掘出来的古城已成为一片废墟，但很多重要的壁画和陶器因火山灰烬的覆盖而保存完好。这个古城的建筑材料是呈红色和黑色的火山岩石（图44），古代提拉人画壁画的颜料就从这些矿物质中提取。

图43 平静蔚蓝、一望无边的爱琴海

图44 岛阿科提里古城遗址里的建筑材料

2003年6月15日星期天，提拉岛的自然环境／阿科提里古城遗址

眼前的景色不管是远是近都是那么简单、明亮、清晰。湛蓝的大海，蔚蓝的天空，天水一色，无边无际。四周虽然明亮，但阳光并不显得刺眼，一切都保持着一种温和。海水从早到晚发出拍打岸边的均匀水浪声；海风微微吹拂而过；鸟虫发出低弱的鸣叫；而花草被阳光照晒之后，也在空气中散发出阵阵幽幽的香草味。作为一个外来人的我来到这个岛上，在这片近4000年前曾经有拥过一座繁华城市的土地上，感受这里大自然的美妙与静谧，体会这种自然的和谐如何给克里特古人带去美好的生活。

下午再进古城遗址。据介绍：阿科提里古城应该是一个没有权力中心但有组织的社会。按照当时提拉岛的种植面积，这里不可能发展成一个以农耕为主的农民社会，而更多的是一个海上商人社会，它的富庶造就了这里艺术的发展。如今的遗址是废墟一片，厚厚的火山灰烬覆盖着石头（图45），但依然能看到灰烬下的房子与房子之间是相依而盖（图46），某些房子呈两层布局，有采光设计（图47），能让人依稀感觉这座城市曾有过的先进与繁华。由1967年至今阿科提里古城的考古挖掘工程仍在继续，从不同房子中挖掘出的不同内容的壁画残片和陶器，被存放在雅典国家考古博物馆和提拉史前博物馆。

我从遗址走出来，在四周游转，遗址的四周仍属荒芜（图48）。我观察这里的树木不禁会想，克里特时代的气候和现时有异吗？那时候种植的树木和现在是否一样？走着走着，我来到了附近的一个村庄（图49），想看看这里村民的房子建筑和院子的布置。这里的一花一草一石，都显示着一种简单、自然、朴素，

图45、图46、图47　提拉岛阿科提里古城遗址

令人追忆起已消逝的时空。这里的树木都在一种原始的、没修饰的状态中生长，野生的树木中有曾在克里特壁画和瓶画中见到过的棕榈树（图50）。这里还有橄榄树、无花果树和开心果树（图51），遗址的大门外还种有一排类似竹子的植物（图52），我好像在伊拉克里欧博物馆的克里特瓶画中见到过类似这种像竹叶子的植物。由于气候干燥的缘故，这里还到处种满了仙人掌。

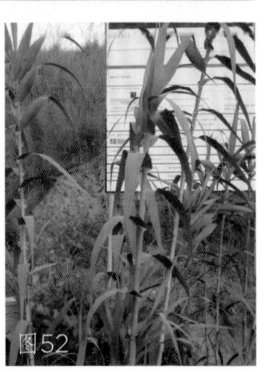

图48　提拉岛阿科提里古城遗址的四周仍属荒芜

图49　提拉岛阿科提里古城遗址附近的一个村庄

图50　克里特壁画和瓶画中见到过的棕榈树

图51　这里还有橄榄树、无花果树和开心果树

图52　古城遗址的大门外类似竹子的植物

2003年6月16日星期一，爱琴海上

清晨，推开窗户，清新的空气扑面而来，眼前是和煦阳光下温和宁静的大海，爱琴海就在这不声不响中宽容地静处，见证着阿科提里的过去与未来。

今天我就要离开这海岛回雅典去了。

十点钟在圣托尼码头坐上"海豚号"，这是一艘巨大的轮船，沿途在爱琴海的各大岛上停泊，我和很多希腊人一起坐上大轮船在爱琴海上航行10个小时，欣赏海景、体验民情，是一个很好的机会！

这艘轮船有好几层，开放式的船舱里没有固定的座位（图53），船客看样子多为本地人，很多年青男女喜欢躺在长凳上晒太阳。有的遇上刚上船的熟人，很高兴地拥抱并大声地聊起天；有的主动与邻座的外来人攀谈，关心地问："中国的'非典'现在怎么样啦？"又有渔夫绘声绘色、表情可爱地告诉你，他今天如何在海里捕到一条非常名贵的大鱼，现在正坐船把它带到雅典卖给一家饭馆，"这可是一条稀罕的鱼，可以卖到好价钱"。旁边另一个人也会争相炫耀说自己的家乡多么好，要你下次一定要上那里玩。眼下爱琴人的开放、热情、好客和古老的经营方式，让我想起当年航海经商的克里特人，他们遗留下来的就是这样一种性格吗？

沿途欣赏美丽的爱琴海和海上岛屿风景。爱琴海的海面永远是这般平静（图54）。微风吹过，海面有节奏地翻动起小小的波纹，温柔的感觉就像旁边一对年

 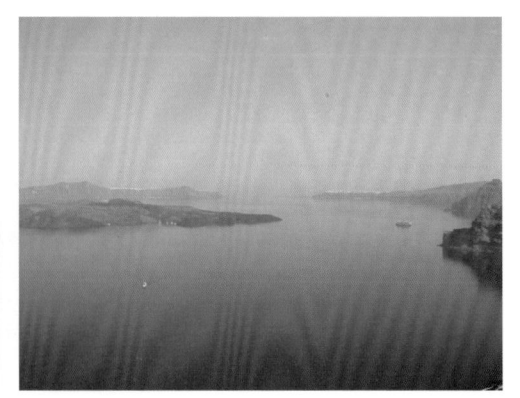

图53　"海豚号"从圣托尼岛（旧称提拉岛）开往雅典

图54　爱琴海的海面永远是这般平静

青情侣，男子正用双手在女子垂下的长发上抚动。我想起的希腊神话故事中爱琴海名字的由来，想起爱琴国王看到船上误挂的报丧的黑旗而跃下爱琴海的故事；又想起当年的爱琴人和埃及人、西亚人开着船在这片海域上穿梭往来，把东方和西方世界连接起来。神秘、古老的爱琴海，几千年来历史的传说与故事仿佛就在眼前发生!

轮船每停靠一个大站，船工就到每一层用希腊语大声地报站名，然后一批船客离开，另一批船客上来。因为没有固定的座位，人们是自由走动的。船工的喊叫声、人们亲密无间的交谈、船客的来回走动、情侣间爱抚的动作，这一切共同构成了一幅和谐的、富有人情味的动态画面，片刻间，我仿佛产生了一种儿时的什么感觉。这种"不整齐、无秩序"的场面在欧洲其他地方是不存在的，眼下的这种"落后"却又一次令我领会到爱琴艺术中原有的自然、开放、明朗、人文等要素。

我边欣赏海景边整理思路。19:40，半个小时后轮船就抵达雅典了。黄昏时分的爱琴海，夕阳下，海鸥展翅自由飞翔。这是一个难忘的海上旅程。

四、雅典城

2003年6月17日 星期二，雅典国家考古博物馆闭馆

早上去了雅典国家考古博物馆。原来为迎接明年奥运会，博物馆正闭馆装修，要至明年4月再重开，看来这次来雅典再看博物馆里的克里特藏品的计划落空了。

2003年6月18日星期三， 卫城古剧场看歌剧

太阳快下山了，天地一片夕阳红，我漫步到雅典卫城山下，想欣赏落日下的卫城。沿途树木葱郁，我来到半环形古剧场前，发现这里今晚有歌剧演出，9点开始。我买了一张票，能在这个公元前4世纪的古老剧场里看表演太有意思了!

8点，剧场门外已站满了一个个像赴会的希腊男女，女的穿白、男的着黑，这

应该是有盛事时的衣着传统？我夹在他们当中排队进场。半环形的剧场里很快就坐满了密密麻麻的人。9点，舞台上亮起灯，今晚演出的剧目是法国作曲家圣桑的《森生与达丽拉》，讲述圣经里的一段故事。

一开场，大群穿着犹太人白色长衣的男男女女出场，灯光打照在他们的白衣上，产生了强烈地明暗和立体效果，很像古典画里的造型效果。由始至终，服装的色彩都很简洁，全白或全黑；主角穿红衣在中间穿插，用灯光打出效果。演员都用原声唱剧，虽然是露天也不觉失真。

坐在露天的剧场看歌剧还属第一次，比坐在封闭的空间里看演出的感觉好多了（图55、图56）。星空下，吹着凉风，呼吸自然的空气，有一种无遮盖无拘束的自由感。观众和观众、观众和演员；观众、演员与夜空，彼此间有直接的沟通。我们大家都成为这古老剧场的一部分；而这古老剧场是属于卫城的一部分；古希腊人曾经在这里看戏，过着自然的人文生活，我们在看剧的当下与历史的时空连接。

那个强盛的文明衰落了，当今希腊的文化对我来说就如同一个没落家族的子弟，在一种不规范中保持着旧传统，没有很多程式，却有一种不经意的散漫，外来人接触它的时候，就如一阵柔和的轻风吹过不带痕迹。月色当空，当我夹在很多希腊人中间坐在古老卫城的露天半环形剧场看剧的时候，就忽然产生了这种感觉。晚风轻柔地吹过，在一种不带任何形式的无拘无束之中（与欧洲后来进大歌剧院煞有介事的打扮相比）默默领略西方文化的古老传统，我感到有一种说不出

 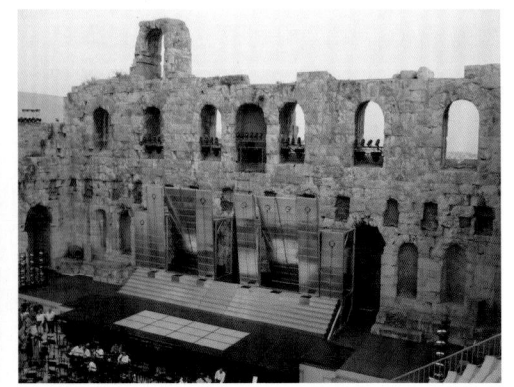

图55、56　雅典卫城古老的半环形露天剧场

的自由自在。西安在某程度上曾给了我这种感觉。也许强盛古老的文明衰落之后都会带给人这种感觉？两种文化之间的沟通也许在这里更容易展开，它关乎一种相同命运下的对话。

2003年6月20日星期四，希腊国家公园

早上临行前，我到国家公园走了一趟，想看看这里的园林。

虽说是公园，却有一种好像打理过又好像没打理的感觉（图57—图59）。这里的树木都长得很茂盛、强壮，没有刻意地修剪，有一种野生的生命感；这公园与巴黎著名的卢森堡公园、伦敦海德公园人工修饰的园林布置方式不一样。这是一片自然之地，未经造作，原始自然，令人心旷神怡。古希腊人曾经创造了"神圣树林"的概念，花园对他们来说，是一个抒情而充满宗教情怀的地方。

从克里特绘画的花草动物世界到一脉相传的希腊国家公园的园林布置，我们可以知道从古代克里特人到现代希腊人对花草动物自然王国的理解依然相承。

这次出游，一路上我把从古到今的希腊文化体验一遍。看了西方最早的绘画，回顾和理解这段美术的历史和精神，找出它的正确方位，对于当今中国艺术寻找中西融合的方向也许能提供价值。至于西方，他们的当代艺术距离自己的源头也相去甚远了，他们也许已经遗忘了这段历史，今天重提也显得有其意义。在全球化时代的今天，克里特绘画让我们重新学会了什么？它告示了我们什么？旅行结束了，答案仍然要我继续寻找和探索。

图57、58、59　希腊国家公园

克里特壁画中的花草动物

本章要探讨的克里特壁画主要是指公元前1700年—公元前1400年间克里特新宫殿时期（参看表1、表2）的壁画，分别从克里特岛的克诺索斯王宫、阿吉亚·特里亚德宫、阿尼索斯宫遗址以及受到米诺安文化影响的提拉小岛上的阿科提里古城遗址出土的花草动物壁画。这批壁画目前主要存放在希腊克里特岛的伊拉克里欧考古博物馆、克诺索斯王宫和提拉岛的提拉史前博物馆。

表1 克里特（Crete）历史年表

	伊文思分法 （A. Evans）	布拉腾分法 （Platon）	文化特征
公元前5000	新石器时期	新石器时期	
公元前2600	米诺斯 早期 1		金石并用时代。
	米诺斯 早期 2	前宫殿时期	文化中心区域是爱琴海上的岛屿。
	米诺斯 早期 3		
公元前2000	米诺斯 中期 1a		还没有宫殿的建筑。
	米诺斯 中期 1b		爱琴海青铜文化时期。
	米诺斯 中期 2	旧宫殿时期	克里特岛地位渐显重要。
	米诺斯 中期 2b		第一座大型宫殿中心出现。
公元前1700			卡马雷斯彩陶、大地之母女神小雕像。
	米诺斯 中期 3a,b		克里特文明到达顶峰。
	米诺斯 后期 1a		克诺索斯宫。
	米诺斯 后期 1b	新宫殿时期	花木鸟兽壁画、宗教仪式壁画。
	米诺斯 后期 2		文字的出现。
公元前1400	米诺斯 后期 3a		迈锡尼时期。
	米诺斯 后期 3b	后宫殿时期	爱琴文化中心转移到迈锡尼及梯林斯。
	米诺斯 后期 3c		

	伊文思分法 （A. Evans）	布拉腾分法 （Platon）	文化特征
公元前1100	次米诺斯时期与前几何形时期		
公元前900	几何形时期		
	东方化时期		
公元前725	古风时期		
公元前650	古典时期		
公元前500	希腊化时期		
公元前330			
公元前67	罗马的希腊时期		
公元323			

注：此年表列出的年份均取近似值。引自克里特伊拉克里欧（Heraclion）博物馆指南。

表2 古希腊历史年表

前8300—前6000年	特定的洞穴在希腊出现：希腊大陆最早期的蓄意埋葬；黑曜石的出现成为航海的起点。
公元前4900年	希腊北部有炼铜的迹象。
前3000—前1100年	米诺安海洋文明；强盛的克诺索斯皇宫时期：公元前1800—1600年。
前1900—前1450年	线形文字A（前期爱琴—米诺安文字）在克里特使用。
前1600—前1100年	希腊迈锡尼文明；公元前1400年，石狮拱门在迈锡尼筑建。
公元前1550年	迈锡尼雕刻著名的矛炳。
前1500—前1450年	提拉岛火山爆发。
前1450—前1200年	线形文字B（早期希腊文字形式）在希腊大陆使用。
公元前1200年	荷马特洛伊城被攻陷。

注：此年表列出的年份均取近似值。参考自陈恒：《失落的文明：古希腊》一书。

一、克里特岛的壁画

克里特岛的壁画主要是指从克诺索斯王宫里出土的花草动物壁画，少数几幅来自阿吉亚·特里亚德宫和阿尼索斯宫。

克诺索斯王宫第一宫殿在公元前2000年建造，公元前1700年曾因不明的原因被毁。在它的废墟上，克里特人再建造起一座更巨大豪华的新宫殿。公元前1500年前后，克里特岛上所有的城市突然在一夜之间全部被毁，只有克诺索斯宫殿逃过了这一劫难[1]。

克诺索斯王宫遗址是在1900年被英国学者阿瑟·伊文思（Arthur Evans）发掘的。在他发掘之前克里特岛有可能是爱琴文明的中心之一还只是一个假设，发掘的结果是他发现了欧洲最早的使用文字的社会[2]。王宫坐落在风景如画的山谷里（图1），占地面积约16000平方米（参看第二章P15图18克诺索斯宫殿结构图），现在只残留底层的地基（图2）。它的布局以一个很大的中央庭院为主，看上去像一座随意建造的复杂迷宫，但仔细观察过它的建筑模型（克里特岛伊拉克里欧考古博物馆藏）后知道，房间的组合是围绕着中央庭院安排的，里外均有完整的设计（图3）。宫殿里还有一个宗教拜祀中心，画满壁画的巨大庭院很有可能是用于举办宗教仪式的；过廊里还绘有彩色壁画或浅浮雕；二楼有饰有壁画的优雅的居住套房。

同一时期的埃及与西亚艺术和宗教的行为密切相关，作为这个强大古老的东方世界的一部分，克里特艺术也不例外，克里特人和埃及人一样在画满了宗教图腾壁画的房间里进行拜祭活动；而且都在房间里设置神像供奉。他们用相近的方式描画拜祭的队列，克里特人还描绘露天的集体祭祀活动。克里特的壁画没有像

1. （希腊）J.A.Papapostolou: Ephore des Antiquites, Crete/Edition Clio, Athenes 1981, 第47页。

2. 引自保罗·巴恩主编：《考古的故事——世界100次考古大发现：伊文思在克诺索斯》，郭小凌、周辉荣译，山东画报出版社，2003年，第108页。

图1　克诺索斯王宫遗址

图2　王宫遗址残留地基

图3　克诺索斯王宫模型图

埃及或西亚艺术中描绘死后的或歌颂帝王的题材；他们在墙上描绘的人像和花草动物自然风景都取材于自然世界，但它们同时展现了某种宗教的时空想象，克里特壁画是功用性而非装饰性的。按照这个中心内容我们把这些壁画归为三类：供膜拜的神（5幅）、祭祀的人（9幅）、花草动物的世界（9幅）。

（一）供膜拜的神

原来供奉在克诺索斯宫祭祀厅（图4）、现存克里特岛伊拉克里欧考古博物馆的一个彩色陶瓷小雕像《持蛇的女神》（图5），约高30厘米，她身着当时的服饰：下身是层层打褶的长裙，外加一条绣或织出图案的短围裙，上身是一件连袖的短上衣，却袒露一对丰满的乳房。女神两臂张开向两侧平举，双手分别紧抓着一条蛇，一只小动物坐在她的头上。自然朴实的造型手法和独特的、神秘庄重的形象内涵成为这件米诺安艺术品的特点。克里特人对持蛇的地母女神的崇拜是克里特宗教的一个特征，它源自东方宗教的影响（参看第五章 图15）。地母哺乳了一切生命，她代表了植物的丰歉、动物和人类的增殖和生命的轮回，女神手中的蛇是欣欣向荣的生殖力的象征。

原来绘于克诺索斯宫北殿的门墙上（图6），现存于克里特岛伊拉克里欧考古博物馆的彩色浮雕局部残片《斗牛》（图7），高1米，宽1米，按照它原来所处的位置分析，这头牛显然在当时整个宫殿的宗教仪式、游艺和庆典中起到很神圣的

图4　克里特岛克诺索斯宫祭祀厅

图5　陶瓷雕像《持蛇的女神》　约高30厘米　公元前1700年　克里特岛克诺索斯宫祭祀厅出土　伊拉克里欧考古博物馆藏

图6　克里特岛克诺索斯宫北殿门墙上的有壁画《斗牛》（局部）

图7　彩色浅浮雕《斗牛》（局部）

作用。这幅头部涂成朱红色的斗牛头像被完整保存，它的表情既不安又充满着力量，两只长长伸出的牛角显示出斗牛的威力，它们在古代克里特是人类最大权力的象征。对斗牛的崇拜在克里特人的信仰中起重要的作用。

在克里特岛克诺索斯宫祭祀厅存放着彩色浅浮雕壁画《海草图》（局部）（图8—图9），约高1.4米，宽1.6米。这幅图的底色为红、黄色，三条浅粉红色草叶从画面的左下角往右上方如波浪般翻卷而出，草叶后面有四棵浅灰蓝色的垂直小草，与草叶的刚劲和卷姿成对比。草叶的中间绘蓝色粗线，线上有纹饰；叶子的内圈描有齿纹；草叶粗壮、富有生命力；卷动的姿态显得柔和。按照当时惯用的彩色浅浮雕手法，画家是先用灰堨把草叶做好再粘到底层的石灰浆上的，草叶因此产生凸出的立体效果。作为祭祀厅中的主要图像，这幅《海草图》明显的是作为神力的标志物而出现。

同样存放于克里特岛克诺索斯宫祭祀厅的壁画局部图《蓝鸟图》（图10）高0.64米，宽0.88米。画面中，背景是一片乳白颜色的山石。画面的左方，黄色的野玫瑰花从石缝下钻出；另一束野玫瑰花从左上方的蓝岩石上倒挂而出。画面的最下方有两束一红一蓝的鸢尾花。一只蓝色的大鸟站立在岩石上面，它的左、右方有插着柔软灯芯草的岩石。大鸟立在草石丛中，昂起头，翼上的羽毛也描写细致。和《海草图》的构图相近，《蓝鸟图》也采取用斜角对线把画面对称分开的布局手法，种类丰富、各有姿态的花草分别从石缝四周钻出，把大鸟围绕在中间；岩

图8　克里特岛克诺索斯宫祭祀厅

图9　彩色浅浮雕壁画《海草图》

图10　壁画《蓝鸟图》

石分别呈红、蓝、棕、黄颜色并有彩色的
纹理，显出一种玛瑙般的奇幻感觉。

　　克里特人膜拜自然女神，认为女神掌
管丰收、丰雨和百兽。女神的标志物就是
有灵瑞意义的橄榄树、树枝和鸟。蓝鸟在
这里呈示神灵的意义。画家运用自然主义
的手法描绘蓝鸟，而作为背景的自然环境
却没有按照现实做忠实描写，这当中明显
地融合了一种出于宗教功能之需的想象。
需要特别指出的是：《海草图》和《蓝鸟
图》属于西方最早最单纯的花鸟题材绘画
之一，但它们都是直接因为宗教信念的驱
动而被创造出来的。

　　《百合王子图》（图11）是一幅彩色
浅浮雕壁画，高1.5米，宽1米，原来装饰
在克里特岛克诺索斯宫的过廊上，现存

图11　彩色浅浮雕《百合王子图》

于克里特岛的伊拉克里欧考古博物馆。这幅浮雕壁画大部分被修复，画像中的年
轻男子被认为既是王子也是司祭者：他头戴用百合花做成的，饰有孔雀羽毛的王
冠；脖子上系着项链；腰间束一条腰带和一块缠腰布，正模仿着割草人的动作，
正身侧面地行走于背景是虚幻的红百合花之间。百合花本源自东方，由于它美丽
的外貌和沁人的香气很早就被种植，古埃及人把它看作是复生的象征[3]。画中的百
合花明显具有活生生的自然意味，同时又具有高贵的象征和吉祥灵瑞的意义，它
和作为灵瑞物的孔雀羽毛一道与王子兼祭师王的神人形象密切相连在一起。

3.　引自法国《大百科全书》《鲜花的象征性》http://fr.encyclopedia.yahoo.com。

图12a　壁画《神圣树林图》

图12b　壁画《神圣树林图》局部：舞蹈的女子

图12c　壁画《神圣树林图》局部：橄榄树

（二）祭祀的人

另外两幅与花草动物相关的壁画显示了古代克里特人的宗教活动场面：《神圣树林图》（图12a、图12b）高0.7米，宽0.5米，它源自克里特岛克诺索斯宫祭祀厅，现仍存于该祭祀厅。《杂技斗牛图》（图13a）高0.5米，宽0.8米，从克诺索斯宫东翼厅出土，伊拉克里欧考古博物馆收藏。

《神圣树林图》（图12a）画面的左上方，白色背景下有一群女子在橄榄树荫下站着或坐着；画面右上方，红色背景下有一群男子。画面下方，蓝色背景下有一群披着长发、穿着长裙的姑娘正在表演优美的宗教舞蹈（图12b）；画面左上方橄榄树下，白色背景下的女观众和右上方红色背景下的男观众排列成行，正在观看舞蹈表演。画面的中间有一条白色阔道把观众和演员上下分开，这白色阔道有可能代表了宫殿里仪式队列的通道。图中的橄榄树（图12c）上部被涂成蓝颜色，树上深蓝色密麻的小点显示出树叶的婆娑；两棵粗壮的橄榄树远看有平面剪影的效果。这是当时举行的一项露天宗教仪式，舞蹈的人和观看舞蹈的人在迎候着神灵的降临；橄榄树在这里是灵瑞的象征。

《杂技戏牛图》（图13a）描画惊险但引人入胜的斗牛场面：围缠腰布和穿长靴的艺人从画面左边抓住牛角一跃而上牛背、在牛背上翻跟斗；然后如画面右边（图13c、图13d）所示，艺人跳下牛背并举起双臂平衡，这一整个表演过程被浓缩在同一画面上。图中斗牛的身体做了夸张的表现，它身上被绘上了棕色和白色

图13a、图13b、图13c、图13d　壁画《杂技斗牛图》　5cm×8cm　约公元前1600—公元前1400年　克里特岛克诺索斯宫东翼厅出土　伊拉克里欧考古博物馆收藏

并勾画深色线纹，当艺人用双手挽定两个牛角时，斗牛低头、蹬腿，一副气鼓鼓的样子（图13b）。在这幅图画中，斗牛被描绘成一只强悍的庞然大物，它的身体外轮廓线苍劲有力，与当时西亚动物画中的强健风格近似；绘画者对斗牛身上皮肤斑驳的纹样和倔强的表情做了写实的描绘，显示出克里特人对动物外形和脾性的熟悉与关注。此外，画面上下两条平行线的边缘外描绘了排列整齐的彩色椭圆形石块，石块上都画上了线纹或圆点作为纹理，显示出克里特岛岛民长久以来的装饰习惯。这幅壁画所描绘的是克里特人露天举行的一项宗教仪式活动，牛角是古代克里特人最大权力的神圣象征，它在此图中被人所控制，也许包含了克里特人的某种集体价值愿望。

另外有三幅与祭祀活动有关的人物壁画残片。包括《蓝衣女子》（图14a）、《巴黎女郎》（图14b）和《舞蹈女子》（图14c），均源自克里特岛的克诺索斯宫，存放于伊拉克里欧考古博物馆内。

壁画《蓝衣女子》（图14a）约高1米、宽0.6米。画面描绘三个头发卷曲的女子盘着发髻佩戴着精致的珠链头饰，脖子和手上都戴着精美的项链和手链。她们都呈侧面，大眼、翘鼻，身上穿着围了蓝色绣花边的黄色鳞纹短上衣，双手抬起，一副高贵优雅的样子。她们也许是宫女，也许是参加舞蹈的女子。

壁画《巴黎女郎》（图14b）约高0.24米、宽0.18米，它是"浇祭"画面的一部分。整图中显示女子身穿一条奢华的裙子，颈背上扎了一个绝妙的蝴蝶结。她坐在折叠的椅子上，正和祭师们一起接受众人献给他们的圣饮。《巴黎女郎》的

图14a　《蓝衣女子》　约高100cm×60cm

图14b　《巴黎女郎》　约高24cm×18cm

图14c　《舞蹈女子》　约高20cm×20cm　约公元前1600—前1400年　克里特岛克诺索斯宫出土　伊拉克里欧考古博物馆藏

命名源于1903年，也就是这幅壁画出土的年代，画中女子的大眼、曲发、红唇、翘鼻正代表了当时完美女性的相貌要求。

壁画《舞蹈女子》（图14c）约高0.2米、宽0.2米，这是一位舞蹈中的年轻女子，她穿着与《蓝衣女子》相似的、绣蓝色花边的黄色短上衣，由于舞蹈的关系，她卷曲的长发向后扬起，显示她正处在一种运动的状态中。

三幅女子图同时显示了古代克里特时期与宗教祭祀活动相关的人的相貌与服饰，她们富态的形象让我们更具体地了解古代克里特人的特征。这些画都运用了相同的表现语言——侧面像，发式运用大量产生动感的波浪曲线，画面以浓艳的蓝、黄为主色，做了写实而细腻的动态表现。这些描画人物的线条、色彩以及写实的画法，与克里特画家表现花草动物的手法同出一辙，表明人与花草、动物在相同的生存环境中具有相近的气态，在艺术气息上也密切相关。

壁画局部图《采番红花》（图14）高0.5米、宽0.5米，克里特岛克诺索斯

图15　《采番红花》局部　约公元前1600—公元前1400年　克里特岛克诺索斯宫出土　伊拉克里欧考古博物馆藏

宫出土，伊拉克里欧考古博物馆藏。这幅壁画描绘了一个身体被涂成蓝色的青年男子在一片花地上采拾番红花。画中的番红花像垂帘般横吊画面，山地上是草地和岩石，男子在环绕的花草中俯身捡花，他的身旁有一个放满了番红花的篮子。花和草的描写在这里都略靠近写意，加上自由的画面、色彩布局，组合出一种人物在大自然和神圣活动中悠然融合的气氛。番红花在古代克里特是用来拜祭神祇的，具有灵瑞的意义[4]。画中的青年男子在大自然中采花的行为与神灵相融，意味着这是一项与祭祀相关的活动。

在克里特岛的阿吉亚·特里亚德出土、现存克里特岛的伊拉克里欧考古博物馆的彩色石棺，高1米、宽1.4米、厚0.8米。它的正、背面（图16a、图16b）描绘了一个祭祀的场面：上身涂成朱红色、下身束一条缠腰布的年青男子3人排成一列，手上正各抱着作为祭品的羊（局部图16c、图16d）向前行走。两只羊四腿绷直，白色的身体上画了斑点。他们的前方站着一个穿长衣护卫样子的男子，立在祭坛和一棵树的旁边。另外两个着长袍的男子和一个下身围缠腰布的女子在画面的左半方排列，他们手上提着工具，跟前有两根饰有双斧标志的柱子，上面站着两只鸟（局部图16e）。在石棺的另外一幅画面中，有4个穿长袍的人排成一列从左往右行进，前面一个人吹着笛子；画面正中画了一头作为祭品、躺下的花牛（局部图16f），白色的身体上涂满了彩色斑点，脸部现出悲慌的表情；它的下面是两只惊恐不已的小羊，有一个围缠腰布的女子站在祭台的前面。这两幅画面的色彩均由红、蓝、黄、棕和白色组成，画面四周画满了很多由野玫瑰花组成的花饰图案。正身侧面的人物画法和排列形式明显受到了埃及艺术的影响。画中出现的祭牛、祭羊、双斧柱、鸟和野玫瑰等在古代克里特人的宗教中都是灵瑞。

在克诺索斯宫的过廊里，有不少描绘克里特人祭祀队列的画面（图17a—图17d），他们都是年轻男子：身上涂成朱红色，留着垂肩长发，下身束着彩色缠腰布，手上提着拜祭用的器皿。这种排列的方式、身体的装扮、人物的造型和画面的色彩都明显受到了同时期埃及艺术的影响。

4. 丹诺·马里纳托斯：《提拉岛的艺术和宗教》，希腊雅典，1984年，第89页。

图16a、16b　阿吉亚·特里亚德石棺壁画正、背面　高1米，宽1.4米，厚0.8米　约公元前1600—公元前1400年　阿吉亚·特里亚德别墅出土　伊拉克里欧考古博物馆藏

图16c、图16d、图16e、图16f　阿吉亚·特里亚德石棺壁画局部　约公元前1600—公元前1400年　阿吉亚·特里亚德别墅出土　伊拉克里欧考古博物馆藏

图17a、图17b、图17c、图17d　壁画祭祀队列中的克里特人　约公元前1600—公元前1400年　克诺索斯宫出土　克里特岛克诺索斯宫和伊拉克里欧考古博物馆收藏

　　两幅浅浮雕壁画《坐在岩石上的女祭司》之一和之二（图18a、图18b），高1米、宽0.8米，皮斯拉岛出土，存克里特伊拉克里欧考古博物馆。我们在画中看到两位身段优美的女祭师上身穿露胸、修腰、有蓝色绣边的小褂；下身穿棕黄色花饰图案的蓝裙。她们盘腿坐在岩石上，双手有仪态地抬起。这里显示的是与宗教祭礼相关的克里特女祭师形象，她们代表着神力和尊贵。

　　从上面所列与祭祀活动相关的人或神的形象中，我们可以看到克里特壁画里表现的人物在线条、色调和动态的感觉上与下面将要介绍的克里特壁画中的花草动物手法是一致的，这说明古代克里特人所理解的神、人与花草动物世界是相通的。

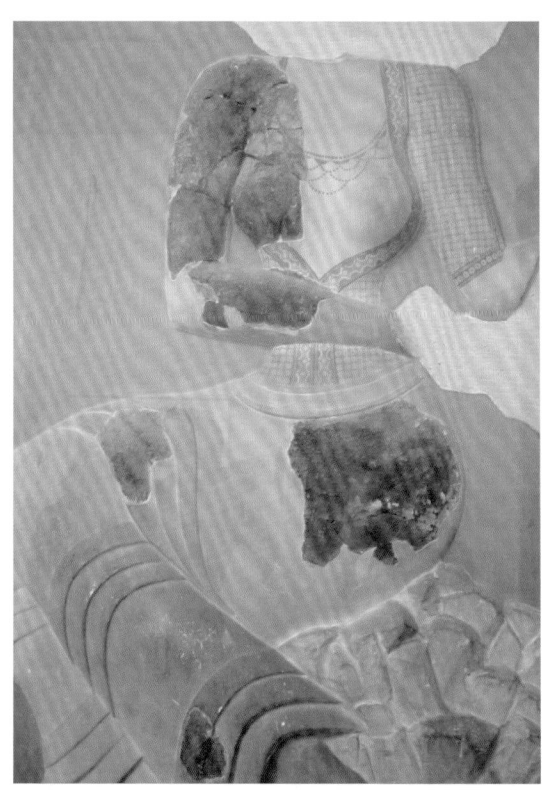

图18a、图18b　《坐在岩石上的女祭司》之一和之二　浅浮雕壁画　高100cm×80cm　约公元前1600—公元前1400年　皮斯拉岛出土　克里特岛伊拉克里欧考古博物馆藏

（三）花草动物的世界

克里特人另有许多专意描画自然风景而不以人为主、花草动物为衬托的壁画，以大自然花草动物作为单一主题是克里特壁画引人注目的艺术创造点。虽然如希腊学者丹罗·马尼娜多斯（Danno Marinatos）博士认为："按照出土的壁画的地点和位置，还有出土时同时在场发现的一系列拜祭物品，如供桌、线型文字A等，我们也许很有理由相信克里特的自然风景或花草动物壁画并不是仅仅只作为装饰用的墙纸，而是仍然与宗教的行为和世界的看法相连"[5]。有趣的是，克里特人的花草动物世界与神灵的世界相通这一点并没有妨碍他们刻画对象物时流露自然的生气。

在克里特岛的克诺索斯宫的祭祀厅（图19）有一幅描绘花草动物的壁画《自然风景图》（图20），它描绘不同姿态的猴子（图21a—d）、大鸟（图21e）、百合花、番红花、鸢尾花、常春藤、纸莎草、野玫瑰及灯芯草等（图21f—k）。从原作的残片中我们可以看到动物的生动姿态和画面的艳丽色彩。复制图则向我们显示了一个动态的、结构复杂的画面：层叠的山石、穿插的河流；开满各种位置的花草、向前往后飞翔的大鸟和跳跃的猴子。画面没有中心视点，两条带状的河流把景物前后、左右分开，大鸟排列飞行暗示出与地面的高度，造成既平视又俯视的多视点观察的可能。画中的花草、动物和山石用写实的画法，但物体的组成方式又似乎超出了自然现实，形成一个观念的、构成的和理想春天的画面，它更接近于一种"宗教的风景"。西方学者法兰佛（H. Frankfort）在《古埃及人的宗教》一书中认为埃及人关心风景中四季常青的植物种类，因为它们源自"最原初的风景"—— 一个远去的世界，埃及人常常

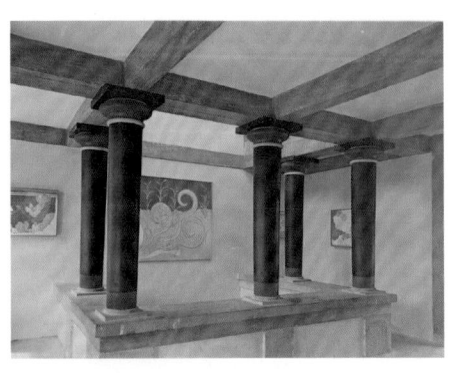

图19　克里特岛克诺索斯宫祭祀厅

5. 丹诺·马里纳托斯：《提拉岛的艺术和宗教》，希腊雅典，1984年，第85页。

图20　克里特岛克诺索斯宫祭祀厅中壁画《自然风景图》复制图　M. A. S. Cameron制

图21a、b、c、d、e、f、g、h、i、j、k　壁画《自然风景图》局部　约公元前1600—前1400年　克里特岛克诺索斯宫祭祀厅出土、收藏　图中描绘有猴子、蓝鸟、花卉等画面

以宗教的想象呈现现实[6]。这幅《自然风景图》正显示了这个特点。按照克里特人的习惯，鸟在画中是神灵的标志，百合花和番红花也具有灵瑞的含义，克里特人认为神灵的世界和大自然花草动物的世界是相通的，那里充满了生机，天、地、神、人，一派和平。

画中的花草、动物和山石运用写实的画法，但物体的组成方式又似乎超出了自然现实，形成一个观念上的、构成式的、理想中的春天的画面，它更接近一种"宗教的风景"。

《山鹑图》这幅壁画的颜色很艳丽，山鹑踩在山石上，有一排植物作为背景，红、蓝、黄色弯曲的彩带似彩云上下环绕，独特的色彩令画面产生一种梦幻般的效果。两只山鹑活生生地站立在草丛中凝视前方，神态中透出一种警觉的机灵，在气象的自然化、细节的逼真化上显示出一种惊人的成功。这是一幅最早期的西方花鸟画之一（图22a、b）。按照当时的宗教习惯，将鸟神灵化应该是本画的意图。

壁画《海豚图》分别存于克里特岛克诺索斯宫皇后厅和伊拉克里欧考古博物馆。作为王宫浴池的墙壁装饰，这幅壁画似乎以人在海水中潜泳时所看到的海底世界的角度，恣意表现海洋里畅游的大小海豚。海豚的体形和姿态准确而优美，它们有次序地排列着：下面的两条大海豚往左游，上面的三条大海豚往右游。小海豚与大海豚成反方向游。画面的背景有蓝线画出的网纹，海豚下方有团状的海洋生物，边沿上有圆形玫瑰花图案装饰。海豚的身体运用了自然主义的画法，用蓝、黄、白三个颜色细致地描画（图23—图25）。克里特人认为海豚是有灵性的、友善的吉祥动物，它们在船边出现是一种好运气的预兆[7]。

壁画《纸莎草丛中的鸟头狮身动物》（图26），画中的鸟头狮身复合体动物是一种神秘怪兽，它们在纸莎草丛中守护着国王的宝座，纸莎草原来是生长于埃

6. 弗兰克福特：《古埃及宗教》，美国纽约，1948年，第154页。

7. ［法］加科·布德：《人与兽，一部视觉的历史》，李扬、王玉纯、刘爽译，中国台北：大地出版社，第59页。

图22a、b 壁画《山鹑图》横楣饰带局部 100cm×160cm 约公元前1600—前1400
年 克里特岛克诺索斯宫东厅出土 伊拉克里欧考古博物馆藏

图23、图24 壁画《海豚图》 150cm×320cm 海豚身长1米 约公元前1600—前1400
年 克里特岛克诺索斯宫皇后厅出土 伊拉克里欧考古博物馆藏
图25 克里特岛克诺索斯宫王后厅

及尼罗河岸边的植物，在克里特人这里成为象征灵瑞的植物。壁画的边缘仿造彩
色大理石的砌面，红白相间；纸莎草用单线画出，双双排列在狮身动物的身后；
动物强硕的身体用优美的线条描画。鸟形的头上有彩色冠毛，上身画了蓝色的图
案，这是一只非现实的具有神力的神怪。这幅画以长带形式铺满御室，纸莎草连
丛成片地环绕整个大地，具有吉祥灵瑞的象征意义，除此以外还产生了一种富丽
堂皇之感（图27a、b）。这幅画的内容明显受到了埃及艺术中纸莎草和狮身人面
像的影响。

彩色浅浮雕壁画《被拴的鸟头狮身动物》（图28），这幅浅浮雕壁画（图29
复制图）的原作描塑了一排鸟头狮身动物，每两只一对，被链子对称地拴在宫殿
的柱子上。鸟头狮身动物头往后转，脖子上有冠毛；它们的身上有一对翼，尾巴

图26　壁画《纸莎草丛中的鸟头狮身动物》　100cm×150cm　约公元前1600—前1400年　克里特岛克诺索斯宫御室出土　伊拉克里欧考古博物馆藏

图27a、b　富丽堂皇的克里特岛克诺索斯宫御室

图28　《被拴的鸟头狮身动物》　100cm×100cm　约公元前1600—前1400年　克里特岛克诺索斯宫出土　伊拉克里欧考古博物馆藏

图29　彩色浅浮雕壁画局部复制图

卷曲；拥有一副强健身体和矫健的四肢，浅浮雕的作法令动物的身体产生肌腱感。这些象征灵瑞的动物像是整装待发的护卫，以强健的怪兽作为护卫神的做法在埃及艺术中屡见不鲜。

　　彩色浅浮雕壁画《橄榄树》（图30a、b）这是一株粗壮的橄榄树，它的树干画在画面的右侧，茂密的树叶自树干向画面左方婆娑伸展，浅浮雕的做法令这些树叶产生光暗凹凸的立体效果和树的肌理感；浅黄的底色上，浅蓝色的、碎小的橄榄叶子密密麻麻地点画在树的四周，显出一种一虚一实的感觉，暗示着大树的茂密。橄榄树在古代克里特具有神圣的含义，这株独立呈现的橄榄树也不例外地显示了它作为环绕神祇或是祭祀环境的宗教意义。

　　壁画《百合图之一》（图31），这是一幅壁画的残片拼图，画面高度约2.4米，百合花的高度占去画面高度1/2。五枝一束的红百合长在右下方的岩石上作

图30a、b　彩色浅浮雕壁画局部图《橄榄树》　120cm×40cm　克里特岛克诺索斯宫出
土　伊拉克里欧考古博物馆藏

图31　壁画《百合图之一》　240cm×180cm　公元前1600年作　克里特岛阿尼索斯别墅
出土　伊拉克里欧考古博物馆藏

为画面的前景。如花丛的后面画出了五级台阶
和平台，平台的左边再有五枝一束的红百合在
岩石中长出；它的后面有五级台阶再往里伸，
到达最后一级平台，中间有石山和一束草丛。
如此，台阶与平台层层往里深入，红百合前右
后左叠置，令画面产生了空间景深的透视感。
画面的颜色是退了色的白、棕、黄、红和浅蓝
色，色彩依然艳丽柔和。画面中的红百合花梗
垂直挺拔；花蕊敞开或半开。台阶的平行线横
过画面，成为一组很强的线条。在这个以植物
为主题的庭院画面里，克里特画家运用的布局手
法朴素而巧妙。

　　壁画《百合图之二》（图32）三枝一束的
百合花置于画面前景正中，以后面曲尺形的窗

图32　壁画《百合图之二》
170cm×115cm　公元前1600年作
克里特岛阿尼索斯别墅出土
伊拉克里欧考古博物馆藏

栏作为背景。画的上、下方画了蓝色的平行粗线。红色和白色百合花用写实的画法描画，叶子和花瓣粗细有致。白色百合花是画在用粘到底层石灰浆上的灰墁上的，具有一种凸出的立体效果。

这两幅壁画都具有一种雅致的东方庭园感，高大的百合花在这里显然具有神灵化的意义。这里的画面讲究布局，用带有人工痕迹的庭院台阶、窗栏作背景；台阶和窗栏是很强的几何直线造型，7条栏框、5级台阶、3层平台、5枝和3枝百合花及统一的白、棕、黄、红、蓝五个层次的色调，营造出一种刚劲感。这些物件的线条、基数、色调给原来自然柔和的花木增加了一种冷静的、数的味道，这是克里特艺术自生的一种特色吗？又或者与埃及绘画讲究理性的"分格""格层"方法有关？欧洲在后期的"静物画中，孤独的、以自我为中心的主体似乎眺望着一种死气沉沉的世界，从中体会不到任何与生命的关系"[8]的结果会与这种最早的冷静格局存在生命基因上的关联吗？

壁画《野猫图局部》（图33）这幅壁画的描绘了一片布满绿色植物的风景，有野猫、动物和鸟穿插在岩石中间。在图左下角的残片上，我们还可以看到一只圆头大眼的野猫正跳起伸手去抓一只小鸟，野猫专注的眼神和它跳起时弓形的身体都被描画得很出色。画面中我们还能看到一些不同种类的植物长在岩石间，包括野玫瑰、常春藤和仙人掌，它们都用自然主义的手法画成。这幅壁画具有自由的构图和生动的表现手法，两者表现得极为出色。

图33 壁画《野猫图局部》
100cm×100cm

克里特岛阿吉亚·特里亚德别墅出土
伊拉克里欧考古博物馆藏

8. ［英］诺曼·布列逊：《注视被忽视的事物：静物画四论》，丁宁译，浙江摄影出版社，2000年，第3页。

二、提拉岛的壁画

提拉岛原来是一个圆形的小岛,公元前1500年火山爆发后变成一个月牙形的小岛(图34),提拉岛上的这次火山爆发可能是人类历史上最猛烈的一次(图35、图36)。据记载,当时喷出的火山灰渣占地面积达62.5平方公里,岛上的城市几乎在一瞬间就被埋在厚厚的火山灰烬下;当年埃及的天空曾出现3天漆黑一片的情景。1939年,希腊考古学家皮里顿·马里纳托斯推测当年的提拉岛火山喷发可能是导致克里特岛米诺安文明被摧毁的原因,因为提拉岛仅位于克里特岛以北100公里的地方。马里纳托斯在寻找证据的过程中,无意间发现了一座掩埋在提拉岛火山灰烬下的阿科提里史前商业城镇。

阿科提里古城遗址位于提拉岛的南边。古城的考古发掘显示斯科拉第中期(约公元前2000—前1550)时的提拉人并不分散在乡村,他们集中住在这城里。这里无论是建筑、壁画、陶瓷,还是金属制品,都是斯科拉第古老传统文化与克里特米诺安人新型文化的综合体现。

在阿科提里古城遗址(图37—图40)里,我们依稀看到类似克里特岛米诺安宫殿建筑或今天提拉岛上的村庄里保存的弯弯曲曲的狭窄小巷,小巷路面铺满了黏结的石块。房子都是两层或三层,用当地不规则的小石块建成;每个房子有各自独立的单位,按不同情况拥有各自不同的功能:楼下主要是存放食物的储存间,所有房子都毫不例外地在这里放置了一个磨谷物用的磨子。出于储存食物的

图34、图35、图36　提拉岛上的火山口和火山岩石

图37　阿科提里古城遗址平面图

图38、图39、图40　提拉岛阿科提里古城遗址

需要，这里开的窗户都很小，用来阻挡过多的光线，保持足够的空气；一旦这层窗户开得很大，就会用作商店或作坊。楼上有大窗户照亮的楼层，通常都画有壁画作装饰。

　　提拉岛的壁画主要是指从阿科提里古城遗址中出土、约公元前16世纪所作的壁画，这些壁画残片的拼图现在大部分被存放于雅典国家考古博物馆和提拉史前博物馆。有幸的是，这些壁画几乎都与我要寻找的花草动物艺术有关，按照画面的内容，我把它们分成风景、花草和动物三类，介绍如下。

（一）风景

三幅风景壁画都源自于阿科提里古城遗址的西宅（图41a、b）。西方考古专家从西宅中找到一系列拜祭物品，如供桌、祭礼陶具和大幅的壁画，认为这里有可能曾是一个完备的祭祀场所。

1. 壁画《航海图之一》（图42，图42a、b）在阿科提里古城遗址西宅（图41a、b）第五室、南墙出土。图中绘修补过的残片拼图呈现出一幅长带状彩绘壁画，有花草树木、动物、山、海与人物、房子、城堡等自然与人文景观，体现出一派富有生机和和平的活跃气象，它反映了提拉岛当时的生活环境和自然风貌。

在壁画左边的画面上（图42a），描绘了一座山，起伏的山丘上有高大的树木，一只狮子在追赶着三只小鹿；山下有一座面对大海的城堡，有房子和在其中活动的居民。壁画的中间部分（图42b、c）有八艘船在出海，舟楫穿梭。划经城堡前面的一艘稍小的船上，人们整齐地划动着船桨；后面稍大和更为豪华的船上，人们背靠着或面对面坐着，像在一边聊天一边欣赏着海上美景。很多船都用各种布幔、

图41a、b　提拉岛阿科提里古城遗址的西宅平面图和外墙遗址

花饰作装缀，展示出海岛上欢乐热闹的气氛。在船的四周，有海豚在海里畅游，或在空中翻腾。按照当时的风俗，海豚出现在船边是神示好运的预兆。在壁画右边的画面上（图42d），绘有另外一座面向着海的山和城市，人们正从这座城市的码头上坐船出海，一些妇女在房子的窗户中往外看。按照图中的风貌估计，这城市很有可能就是面向爱琴海的阿科提里古城。

　　这幅画的底色是浅灰蓝色，画中的花草、树木、狮子、小鹿等图像大多涂成棕黄或红色。狮子和小鹿的轮廓生动、细致；树木涂色并直接画线，略显潦草；海豚则涂了红、黄、蓝、白几层色彩，并用褐色线条画轮廓线，海豚跃动时身体的线条也用大量的曲线刻画，这些曲线和水波纹的曲线一致，显示出海豚在水中游而不在天上飞。整个画面底色呈灰蓝调子又以红、黄、蓝三色为主色，多彩的颜色透露了该岛独特的地理景观。

　　《航海图之一》的构图采用了视点移动平面展开的画法，这种布局法在20世纪中国美术界研究中国古典山水画时，曾被叫作"散点透视"。在整幅画面中，一左一右山与山、城与城在呼应；左上角奔跑的狮子和小鹿与在中央飞跃的海豚做左右背驰的反向运动，令画面产生动感、张力和空间的延伸感；而众多船只的上下叠置暗示前后纵深空间，使场面更显宏大。这幅壁画场面大、内容多，表现出一幅自然界与人间的繁盛情景。古希腊文的"自然"（Φυσις）代表天、地、植物、动物，在某种程度上也指人[9]，在这个"存有者"的领域里，"自然"在《航海图之一》中作为一个"世界整体"呈现。在这里，天、地、神、人和动植物融合一起，不分不离，充满和谐生机。而画家对待所有各种生命形象的刻画都是极其注重准确性和生动性的。

图42　壁画《航海图之一》　43cm×390cm　约公元前16世纪　提拉岛阿科提里古城西宅第五室、南墙出土　雅典国家考古博物馆藏

9. ［德］海德格尔：《世界图画时代》，郜元宝译：《人，诗意地安居——海德格尔语要》，广西师范大学出版社，2002年，第129页。

图42a、b、c、d　壁画《航海图之一》　局部

　　壁画《航海图之二》（图43）在古城遗址西宅（图41a、b）第五室的北墙出土。从这幅壁画的残片拼图中我们可以看到三部分画面：图的右上方部分是山地上两个牧羊人正赶着一群分两层叠置排列的牛羊回到牧场；两个穿裙子的妇女在提水。右面图的下方部分是一列身穿彩色牛皮盾牌、头戴头盔、手提长刺的士兵，有可能是在防御海盗、保护城堡。再往图的左边看是一座房子，房子上面是山，山上有大树和6个人，左边的3人站立着往画面左方看，中间一人蹲立，右边另外两人面向画面右方，像在劳作。图的下方显示船只遇险的状况，我们看到3个身体被涂成红色的人物正在海水里滚动着身体作挣扎状。再往左看是一组聚集在山上的人。这是一种自然主义的写实画法，逼真地描述了当时提拉人的生活环境与活动事件。

　　这幅画同样以红、黄、蓝色为主调，画面中熟练地运用各种直线、曲线、波浪纹及抛物线，并擅用各种小点和细腻的笔触，令画面效果显得更为丰富。这里的画面构图是自由的，在一个统一的画面中交代不同的空间位置：山地、海滩和海洋，跳跃性的视觉角度可以让观者在同一时间内了解不同空间内正在发生的事情。

图43　壁画《航海图之二》　45cm×86cm　约公元前16世纪　提拉岛阿科提里古城西宅第五室、北墙出土　雅典国家考古博物馆藏

　　壁画《热带风景图》（图44）这是一幅描绘热带风景的横幅彩绘壁画，横长如带的画面中自西向东蜿蜒贯穿着一条长长的浅蓝色河流，猛看起来颇似一条青花蟒蛇。河流两岸从左到右依次序绘有大雁、花草、棕榈、仙人掌、树木和雄鹰、小鹿、狮子、白鹅等野生的动植物。画面分开上、下两部分，以河的两岸作为大空间，第三度空间的描写虽尚感不足，但河流的曲线和倾斜的植物加上奔跑状的动物形象使画面充满力度和形式感、节奏感。

　　这幅场面极其宏大的长卷式壁画采用平面展示式构图，以河为主线，沿着河流两边延展空间。整幅画以红、黄、蓝为主色，色彩艳丽。画中的花草动物图像在草图的基础上涂上单色并画出轮廓线。花草各显姿态，鸟兽亦飞亦跑，这种注重动态和生命力的表现与西亚艺术中表现动物（如P131图38《猎狮图》）的传统相近，而区别于埃及壁画《内巴蒙花园》（P134图56）中的程式化画法。这一时期的壁画运用以不同视角、凭记忆组合画面的方式描画风景，整个画面充满了生气和动感，显示出大自然的原始生命力，它展示了一片未经造作、原始自然之

图44　壁画《热带风景图》　210cm×175cm　约公元前16世纪　提拉岛阿科提里古城遗址西宅第五室、东墙出土　雅典国家考古博物馆藏

地，富庶而令人心旷神怡……它代表着理想中的宜人之境，这是属于神祇或英雄的地方。[10]

　　壁画《女祭师》画像，在与上面3幅风景壁画地点相同的西宅里门柱之间，人们还同时发现了一幅《女祭师》画像。画中的女祭师卷蛇般的发式十分独特，长袍和首饰等装扮，以及红色的耳朵都显出某独特的身份。她身穿一件土黄色的单肩长袍，双手捧着一个像是供神用的香炉。在这里，画面中的人物同样运用了上面3幅风景画中的红、黄、蓝基调，既简练又细致的画法与表现风格也都是一致的。这再一次显示了克里特时期人与自然在艺术表现上的整体关系。

　　由此，我们很有理由相信西宅是当年提拉人祭祀的地方。3幅提拉岛风景壁画在这个作为祭祀用途的房子中出现，它们一方面显示了装饰背景的作用，另一方面也承担着祭祀的功能。在这里，我们看到提拉人如何描述一个作为天、地、神、人和动植物整体世界下的自然与人文环境（图42、图43），以及一个理想中的大自然中的宜人之境（图44）。

图45　壁画《女祭师》
151cm×35cm
约公元前16世纪
提拉岛阿科提里古城遗址西宅第五室、东门柱出土
雅典国家考古博物馆藏

10.　[法] 嘉贝尔·凡·瑞兰：《世界花园——人间伊甸园》，幽石译，上海书店出版社，2001年，第16页。

（二）花草

壁画《海百合》（图46a、b、c），高2.70米，图中海百合形象约高1米。它在阿科提里古城遗址最北边的妇女宅出土，现存提拉史前博物馆。图中的海百合，花茎下方的叶子都呈对称分布，左右各3片，叶子粗壮中间长出3枝呈伞形的花，花头被很长的花茎引向顶部。花叶、花茎和花瓣都涂浅蓝色；花蕊和萼片涂黄颜色。画家在草图的基础上先涂第一层颜色，再加上挺拔有力的骨线细致地显示出其结构纹理。画面很讲究色彩层次、几何造型和装饰效果，整幅画为自然主义风格并带有平面装饰性（图46d）。海百合高大、艳丽、强壮而富有生命力。我们尚不能准确明白为什么克里特人要把海百合描画成比自然原物大，但它一定与宗教神灵或灵瑞意义有关。

百合花源自东方，由于它美丽的外貌和沁人的香气很早就被种植。古埃及人把它看作是复生的象征；克里特时期百合花除了在阿科提里古城遗址的墙壁上出现，还出现在克诺索斯皇宫出土的另一幅浮雕壁画《百合王子图》中（见P36图11），这幅壁画描绘了花园里一个年轻的米诺安男子，他脖子上戴着百合项链，头上有百合及孔雀羽毛冠饰，他被认为是克诺索斯的祭师王。很明显，百合花在这一时期具有高贵的象征和图腾的意义。

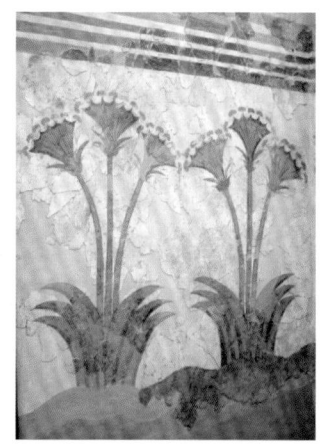

图46a、b、c　壁画《海百合》　约高2.7米　公元前1500年　提拉岛阿科提里古城遗址《妇女宅》出土　提拉史前博物馆藏

图46d 提拉岛阿科提里古城遗址《妇女宅》重构图（希腊丹罗·马尼娜多斯博士绘制）

《春图》（图47a），描画了提拉岛上的山石风景，这是一首春的交响乐。一束束红色的百合在山石间盛放；山石与花卉之间有成对翻飞的燕子在空中亲昵。画面用了黑、红、黄、蓝颜色；岩石以红、黄、蓝三色相间画成，先涂上一片红的或蓝的颜色，再用黑色粗线画出石头的轮廓再塑造其纹理和质感。红百合用红彩没骨画花，用黄彩画茎和叶，柔和的线条显示出花的姿态。燕子身体用黑彩涂画，头部填红色，嘴部、小爪和尾部则用细腻的线画成。岩石的轮廓粗硬，鲜花的形态优美，燕子的身体轻盈，大自然中不同属性的自然物在克里特画家精到的观察中各有表现，呈现出温馨、明媚的大自然的春天气息（图47a—g）。

年代相近的一幅克里特岛阿尼索斯别墅出土的壁画《百合图之一》（图47h）描绘了一束五枝的红百合花从岩石中长出，很显然，红百合花是长在高地上的植物，描绘它们在山石中直接生长应该是当时的一种自然主义画法，这种手法显然被克里特人从克里特岛带到了提拉岛。

图47a、b、c、d、e、f、g　壁画《春图》　约公元前1500年　高2.50米　南、西、北墙各宽2.20米，2.60米和1.90米　提拉岛阿科提里古城遗址复合楼D房出土　雅典国家考古博物馆藏

图47h　壁画《百合图之一》局部图　240cm×180cm　约公元前1600年　克里特岛阿尼索斯别墅出土　伊拉克里欧考古博物馆藏

　　两幅壁画《瓶中花之一》（图48a）和《瓶中花之二》（图48b）是另一类显示出被人类生活影响的花鸟题材绘画，它们高0.89米，分别宽0.45米，0.39米，高0.85米，源自古城遗址的西宅（图41a、b）第四室窗户的北柱和南柱。

　　两个长方形的框架内，各放置了一个绘有红、黄、蓝彩色几何纹线的石花瓶，石瓶中各插着5枝盛开的红百合花，画面富有平面装饰效果，显得宁静，富有宗教内涵。提拉人把鲜花画在室内的花瓶而不是门外的大自然中，这估计在当时有它特定的意义，应该是春天百合花开的时候会被采摘下来作为节庆或祭礼的贡品吧。如果我们以相同年代的克里特岛阿尼索斯别墅出土的壁画《百合图之二》（图48c）做一下比较的话，会发现它们在画面的构图上极其相近。它们画的是同一个题材——红百合，画面中百合向上伸直的姿态很相近，背景都画有几何形框架。这种相似性在很大程度上是古代克里特画家带给提拉画家的影响。

图48a、48b　壁画《瓶中花之一、之二》　89cm×45cm　85cm×39cm　约公元前16世纪　提拉岛阿科提里古城遗址的西宅第四室窗户的北柱和南柱出土　雅典国家考古博物馆藏

图48c　壁画《百合图之二》局部图　170cm×115cm　约公元前16世纪　克里特岛阿尼索斯别墅出土　伊拉克里欧考古博物馆藏

图49a　意大利画家达底奥·贾第（Gaddi，?—1366）　《一个装有面包、圣盆、香味瓶和酒壶的壁龛》　1337—1338年　佛罗伦萨圣达克罗齐巴诺切利礼拜堂内湿壁画

图49b　法国画家让·波欧（Jean Provost，1462—1529）　《龛中之花》　木板油画　27cm×18cm

图49c　荷兰画家让·凡·于森（Jan van Huysum，1682—1749）　《泥瓶中的花》　布上油画　133.5cm×91.5cm　伦敦国家画廊藏

　　它们可能是留存最早的西方静物花卉画吗？这种把花瓶置放在框架中造成一种装饰性的视觉效果的手法是否影响了后世的静物画？如14世纪意大利画家达底奥·贾第在教堂画的湿壁画《一个装有面包、圣盆、香味瓶和酒壶的壁龛》（图49a）、15世纪法国画家让·波欧画的木板油画《龛中之花》（图49b）和18世纪荷兰画家让·凡·于森的布上油画《泥瓶中的花》（图49c），从这些图中我们不难看到这种框架式的静物布局方法是西方静物画的一个传统，而不同的是，静物花卉绘画从生动简单的风格逐渐过渡到了人工与繁复。

　　《花草装饰图案碎片》，这是阿科提里古城遗址出土的一批壁画局部的残片。花草类陶画有可分为自然主义的风格和图案装饰的风格花草四小类共46幅，我把它们分类整理罗列在这里：

表一 提拉岛壁画中自然主义风格的花草和图案装饰化的花草简图

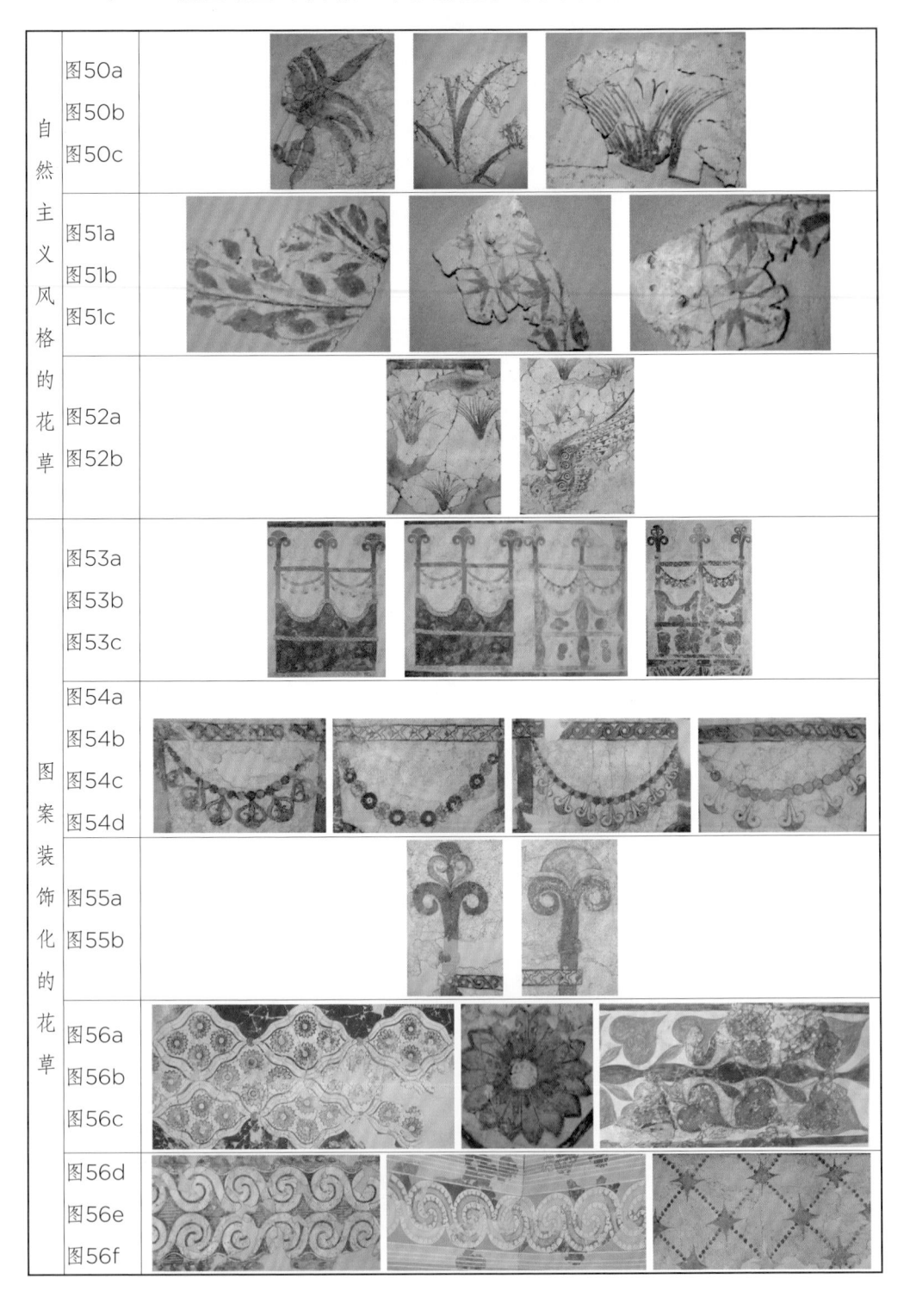

　　上图表中显示的自然主义手法的壁画花草残片大多是属于在自然中野生的花草，如棕榈叶（图50a）、芦苇叶（图50b）、番红花叶（图50c）和香桃木叶（图51a），杞柳叶（图51b、c）；还有人工种植的麦子（图52a、b），这些植物原来都是环绕着神祇或祭祀环境的自然中的一部分，都运用自然细腻的、写实的画法描画，它们在整体画面中呈现当时风俗中的吉祥灵瑞的含义。

　　至于在古城遗址出土的图案装饰风格的花草壁画也屡见不鲜，它们当中有的是作为窗格上的装饰（图53a、b、c，图54a、b、c、d，图55a、b）；有的是作为墙上的整幅装饰（图56a，b，图56f）；也有的是壁画上的横饰带（图56c、d、e）。在这些装饰图案中，有的是花草的变形如纸莎草（图53a、b、c，图54a、c、d，图55a、b）、玫瑰花（图54b，图56a、b）、花叶（图56c）；也有的是纯几何形图案如螺线形（图56d、e）和菱形（图56f）的装饰。

（三）动物

　　在阿科提里古城遗址的B楼B6室（图57）出土了两类描写大自然情境的壁画，分别为《禽鸟》和《海洋动物》两类。

　　《猴子图》描绘一群蓝色的猴子在山石上自由地向四方攀爬、追逐游戏的场面。画面中有两只猴子正惊惶逃跑，另一只在攀爬。上面较大的一只猴子两手向前抓，掉头后顾；下面在逃亡的一只猴子两手往前抓，两腿往后蹬，两眼向前盯；另一边稍小的猴子正专心地往上蹬爬。画家运用大量的曲线描画猴子四肢和尾巴，大腿和臀部因曲线而凸显肌肉感；猴子全部作侧面描写，涂色然后绘上外轮廓线。猴子动态灵动有趣，自由的构图、大量瞬间的运动中的姿态都被画家关注并很好地把握（图57a、b）。猴子本属于爱琴海以外的一种动物，希腊学者丹罗·马尼娜多斯博士认为猴子在古代克里特充当神的侍者的角色，这可能与古埃及人常常以狒狒拜慕太阳的影响有关。[11]

11.　丹诺·马里纳托斯：《提拉岛的艺术和宗教》，希腊雅典，1984年，第113页。

图57 《猴子图》提拉岛阿科提里古城遗址《B楼》B6室重构图（希腊丹罗·马尼娜多斯博士绘制）

图57a、b 壁画《猴子图》局部 高2.7米 西墙宽1.13米 北墙宽2.76米 约公元前16世纪 提拉岛阿科提里古城遗址B楼B6室出土 提拉史前博物馆藏

《小鹿图》（图58）描画两只在山头上的小鹿，画家捕捉了小鹿瞬间中的动态，左边的一只鹿正扬起头，嘴巴微张，像在鸣叫；右边的一只鹿右前腿抬起，正往右方走动。两只小鹿的身体十分矫健，被涂成黄色，外绘轮廓线。两只小鹿中间有一大束盛开在山岩上的番红花：黄色的叶子、淡蓝的花瓣和红色的花蕊。小鹿的脚下是一片杂涂着红、黄、蓝色的山岩。

图58　壁画《小鹿图》　100cm×110cm
约公元前17世纪　提拉岛阿科提里古城遗址B楼B6室出土　提拉史前博物馆藏

壁画《羚羊图》（图59）显示的是一幅宏大壁画，画面描绘两只羚羊前后相随，前面的一只羚羊正回过头顾盼后面的一只，一派顾盼生情、含蓄有姿的拟人情趣。两只动物的身体用黑色粗线描画身体轮廓，令人诧异的是那种勾线用笔变化丰富。羚羊的头部，眼睛、耳朵和嘴巴涂红彩；背部、颈部、头角和尾巴用单线勾画；腿部和角部用双勾线（图59a、b）。粗、细线交替使用，令画面产生生命力、节奏感和立体感，与中国魏晋时期（公元220年—420年）嘉峪关砖墓壁画中的动物画如《牧羊图》（图59c）等在表现手法上有很多相近之处。

《三脚石供桌》（图60a）提拉画家在这座石供桌的围边和三只脚的白地表面上，以壁画的技法描绘了海洋中的畅游的海豚及其他生物。画家用似乎在海水中潜泳时所看到的海底世界的角度来表现，上下四周漂游各种海草，用长而粗的曲线画出海豚的轮廓线，红、黄、蓝、白不同的色彩填满轮廓线内，令海豚优美的身体显出重量感；海草是用弯曲的小细线画成的，与海豚相比之下，显出一种轻柔、失重的漂浮感。海豚被描画在祭祀用的供桌上，具有克里特时期的象征含义，就如克里特壁画《海豚图》（图60b）所显示的那样，海豚被克里特人看作是友善的、有性灵的吉祥动物，这种寓意显然已被克里特人带到了提拉岛上。

《鸟兽和海洋生物局部简图》是从上面论述过的各壁画中整理出来的动物的局部，其中走兽包括：壁画《航海图之二》（图43）中的牛、羊；《羚羊图》

图59　提拉岛阿科提里古城遗址B楼B1室重构图（希腊丹罗·马尼娜多斯博士绘制）

图59a、b　壁画残片《羚羊图》　北墙壁画高1.41米，宽1.15米　西墙壁画高2.75米，宽2米　约公元前16世纪　提拉岛阿科提里古城遗址B楼B1室出土　雅典国家考古博物馆藏

图59c　中国魏晋时期（公元220年—420年）嘉峪关砖墓壁画《牧羊》

（图59a、b）中的羚羊；《猴子图》（图57a、b）中的猴子；《热带风景图》
（图44a，b）中的狮和鹿，飞禽如鹅、鹰和燕子；以及壁画《海豚图》（图60b）
和《三脚石供桌》（图60a）中的海洋动物如海豚。这些壁画局部图中的各种走
兽、禽鸟和海洋动物是自然整体世界中的一部分，自然、生动、写实，富有动
感、色彩艳丽并且富有灵性。在表现手法上，克里特画家习惯于用单双描线法
（见图中的羚羊、飞燕），描线涂单彩法（见图中的牛、猴子），描线点彩法
（见图中的羊），描线涂单彩加点彩法（见图中的狮和鹿），描线涂复彩法（见
图中的鹅、鹰和海豚）等手法图显示出走兽的原始生命力、禽鸟自然潇洒的活力
与海洋动物和大海和谐一起的秩序、节奏感，以及它们在这种自然状态下同时拥
有的各种象征含义。

图60a　《三脚石供台》　高0.30米，直径0.29米　公元前16世纪　提拉岛阿科提里古城
遗址西宅出土　提拉史前博物馆藏
图60b　壁画《海豚图》　高1.5米、宽3.2米　海豚身长1米　约公元前1600—前1400
年　克里特岛克诺索斯皇宫王后厅出土　伊拉克里欧考古博物馆藏

（四）人物

　　至此，当我们对克里特时期提拉岛上的风景、花草和动物内容的壁画有了一
定的了解之后，我们再看看当中作为这个整体中一部分的人物形象也是很有必要
的。从下面的《提拉岛壁画中人物头部和全身像简图》中我们发现这些壁画中的

表二　提拉岛壁画中鸟兽和海洋生物局部简图

	牛羊	
走	羚羊	
兽	猴子	
	狮鹿	
飞	鹅鹰	
禽	飞鸟	
海洋动物	海豚	

男女人物都是侧面的造像，注重线条与色彩的表现。男子是全身涂成朱红色的裸体，有的在玩拳击，有的提着鱼、祭祀用的盆子或水罐，他们都处在一种玩乐或劳作的状态中；女子都穿色彩艳丽的条纹服饰，戴耳环、项链，梳各种不同的发式；有的衣上还画满了玫瑰花和百合花图案。她们有的在山岩间摘番红花，有的

在浇水，有的在行走中。优美的姿态显示出当时克里特女子的容貌。这呈现的男
女人物与宗教祭献活动相关，显然，克里特人在他们古老的世界中担当自由又虔
敬的角色，他们是世界整体中的一个元素。

表三　提拉岛壁画中人物头部和全身像简图

综上所述，我在本章论述的克里特岛壁画充分展示了克诺索斯王宫和阿科提里古城的宫殿和住宅墙壁上描绘的周围生活、日常情景或理想中的宜人之境，画家以浓重色彩描绘自然舒展的花木、动态的鸟兽和有生命活力的海洋生物形象，装饰的墙上因此洋溢着海洋气息和温暖气氛。克里特岛和提拉岛四面环海，大自然景物成为被描绘的主题，人成为融进其中的一分子，在这自然的整体中与天、地、神共存。

三、四个基本元素

（一）自然整体化

克里特文明是古代东方世界的一部分，它的艺术与西亚和埃及艺术相连。克里特时期的壁画作为充分展示克里特人、提拉人的艺术情怀与宗教信念的本原绘画，以一种自然主义的写实手法描绘花草、鸟兽和海洋动物等栩栩如生、富有精神的生物形象，它们表现的是处处生生不息的、野性的自然以及宜人的理想之境。克里特时期的花草动物艺术描画的是自然世界与人文世界共存的一部分，而这"世界"是一个天、地、神、人合一、不可分裂的古老统一体，是古希腊哲学家巴门尼德斯（Parmenides，公元前515—前450?）所说的"一"。[12]

克里特时代的世界不会像图画那样能被人们设想和把握，因为克里特人本身就交融在没有局部化、没有抽离出来的整体世界里。他们庆祝宗教节日、塑造与自然的关系；他们没有描画戏剧性或历史性事件的画面，而是描绘了这些人文风景画，这社会秩序建基于自然秩序的一种重现。社会秩序建基于自然秩序并与自然世界成为一个世界整体，这个稳定而重复的传统是人类生存的架构。在当今急剧变化的世界中，我们能够通过克里特时期的壁画重新瞥见它，当然是一个慰藉。

与现代人只知盲目固守自己主体立场的态度不同，克里特人不会把自己身在

12. ［奥］埃尔温·薛定谔：《自然与古希腊》，颜锋译，上海科学技术出版社，2002年，第88页。

其中的"世界"当作一幅摆在面前的图像来把握，也不把自然景物放在自己的对面作为模特儿（这是后来西方的花鸟静物画演变的结果）来描绘，他们用一种混融了宗教与生活现实的经验来描述和反映这个整体的、辽阔无垠的世界。当大自然中的花草动物映入眼帘时，克里特人敞开他们混融的情怀领会目中相遇的景物，接受豢养，这就是为什么我们所看到的很多克里特时期壁画中的花鸟图像既是神圣之物又是充满着生动元气的秘密所在。

（二）花鸟神灵化

克里特时期的壁画富有宗教象征含义，显示了精神意识领域中图像的一种神圣性。古代克里特人所信奉的各个神祇已经找不到可供考证的文字标记，英国学者阿瑟·伊文思在190至1932年间对克诺索斯王宫的考古发掘中辨出一些神殿，认为铺设过的巨大庭院很可能是用于举办宗教仪式的。伊文思（Arthur Evans）说："这个宗教（克里特宗教）大体上是一个一神教，其中最高的神是一位女神。"[13]

克里特人有别于古埃及人对神明的畏惧，他们在精神上已经把自己从自然界中区别开来，但认为神灵的世界和大自然花草动物的世界相通，相信自己的生命灵魂可以与动植物交感联成一体，并由此获得神的启示和力量。在克里特时期壁画中出现的很多植物如百合花、番红花和纸莎草等都是用来敬献给神的；而动物中的狮身怪兽、斗牛、羊、鹿、鸟和海豚等也都具有神圣的含义；克里特人用自然主义的手法描画的大自然的景象中同时包含着非现实的理想之境的意义。

（三）经验技艺化

克里特时期的壁画艺术在审美意识上有两条线索交织在一起：花木鸟兽的神灵化和尚不精确的科学趋向。"科学"一词在这里准确地说应该是一种"认知"形式，它"由感觉开始而产生记忆，由记忆而积累经验，再由经验而得到知识，

13. 吴晓群：《古代希腊仪式文化研究》，上海社会科学院出版社，2000年，第15页。

最后在知识的基础上形成技艺"，[14] 这种技艺反映在克里特时期的壁画中就是对画面视觉真实意义上的空间感、运动感和色彩感的关注与追求。如克诺索斯宫的壁画《自然风景图》（图20a、b复制图）和阿科提里古城的壁画《航海图之一》《航海图之二》《热带风景图》（图42，图43和图44）都显示出克里特人对画面空间、运动和色彩的关注，显示出克里特人在不同条件下观察事物本身、事物的特性和变化，以及加上对事物的宗教性理解，进而尝试描述、理解事物的一种经验和努力。

天、地、神、人合一的整体自然观，花、木、鸟、兽神灵化、图腾化以及把视觉的经验和宗教的感觉技艺化为形式，这三个方面共同构成了克里特时期壁画艺术的重要元素。至于它们的技艺成就，我放在本章的第四个小节里做较详细的论述。

（四）东方与西方的融合

在西亚和埃及艺术中，歌颂君王和关注死亡是作品的主要表现主题，注重精神和关心不可见的世界自古以来是东方艺术的主要传统。由于地理上的位置、经济上的往来，克里特艺术很早就受到了西亚和埃及东方艺术的影响，因此，无论是表现的技法或内容上都无可避免地与之产生关联。很多克里特壁画中表现的动植物都富有象征的含义，大自然的题材如壁画《自然风景图》《热带风景图》和《春图》等，都是以自然主义的写实手法表现一个非现实的理想之地，这种关心不可见世界的做法明显带有东方艺术的特征。另一方面，克里特人的很多壁画题材表现游戏、跳舞、划船、摘花、劳动和献祭。这些活动包含了现实生活中游戏娱乐，看得出克里特人十分享受这种生的欢乐。与埃及人比较，克里特人显得更为注重认识实在的、可见的世界，如壁画《航海图之一》《航海图之二》中所呈现的现实世界。克里特人在壁画中一方面描绘真实可见的事物；一方面使用象征的手法，这种结合了东、西方艺术特点的做法成了克里特艺术的另一个特点，这一点其实是一个意义十分重大的问题，这里暂且做一提示，后面专辟出一章（3：古代文明交汇处的克里特艺术）来专门讨论它。

14. 吴琼：《西方美学史》，上海人民出版社，2000年，第87页。

四、应用材料与技术工艺

从以上对克里特壁画的鉴赏分析中，我们可以就其应用材料与技术工艺做出一些初步的总结。

1. 壁画制作工序、方法

提拉岛上的提拉史前博物馆介绍了克里特时期壁画的制作方法：

"这时期的壁画同时运用了湿壁画和干壁画的画法。首先用海里挑出来的、特别的海石打磨石灰层表面，至平滑，以令画家的毛笔在它的表面上感到光滑、柔软；再用细绳印三条平行的基准线，用稀薄的液体画出基本草图；然后在大面积的、仍然湿的灰浆上（所有的灰浆均用一种植物漆作为保护）涂上一层颜色，以让它渗入灰泥中；等灰浆干后，再用刷子在上面涂上均匀单一颜色的颜料（通常这样要重叠涂上好几层）；最后描画独立的细节。"

2. 制作工具

制作壁画的工具包括：植物纤维或动物毛的刷子；石灰、石膏、灰泥、陶土以及涂料（图61a、b）。

图61a、b 提拉岛阿科提里古城制作壁画时用的装有石灰浆的陶缸 提拉岛提拉史前博物馆藏

3. 色彩颜料制作

克里特时期壁画的多种颜料源于金属、植物和动物。克里特人用捣碎的贝壳制成白颜色；从烧焦的骨头、植物碳和烟炱中获得黑颜色；从赭石红、氧化铁红、赤铁红和汞朱红等金属矿物质中获得一系列红颜色；至于黄颜色——接近泥土的赭石色和柠檬色——克里特人是从砒霜（雌黄）中提取硫化物制成颜色。有一种很漂亮的蓝颜色来自于天青石，这是埃及传来的颜色。他们还从沥青中提炼自然棕色，而多种颜色的混合可以获得橙色、灰色，金色和银色有时候也配合在颜色板中（图62a、b）。[15]

这时期的展色料有很多种，有的是用鱼皮屑、树胶做成的胶——尤其是产自阿拉伯洋槐的阿拉伯树胶，有的是蜡；人们还使用淀粉和蜂蜜，以避免画面上的裂口产生。石脑油也似乎被经常使用。[16]

图62a、b 提拉岛阿科提里古城制作壁画时用的彩色颜料和装有颜料的陶缸 提拉岛提拉史前博物馆藏

15. 让·鲁德尔：《绘画技巧》，1950年，第14页。

16. 同上注，第15页。

4. 画面表现技巧：

（1）构图：

a. 适应建筑空间和宗教想象

首先，克里特壁画是在宫殿和住宅等建筑物的墙壁上出现的，并用于宗教祭祀，因此它们在构图上一方面要适应建筑空间的需要，另一方面要具备宣扬宗教的功能。一些壁画把对象画得比实际大得多，如《海百合》（高2.7米）（图46a—c）；一些物体的组成方式超出自然现实如长卷式壁画《自然风景图》（长0.88米）（图20）和《热带风景图》（长1.75米）（图44）。这些壁画在构图上就分别采用了近距放大和运距横轴的方式，它们同时兼备了建筑空间和宗教想象两种需要。

b. 表现视觉与生活经验

在克里特的风景壁画中，《航海图之一》《航海图之二》（图42、图43）等是现实环境与现实生活的写照，它们的构图顺应视觉的变化，分别组成山上、陆地、海里等不同的空间，并按照现实的情景分别划分成不同的画面；这种表现不同视觉与生活经验的全景式构图画面既是描写眼前的真实所见，同时也具有一种经视觉整理后的秩序。

（2）造型：

总体上来说，克里特壁画在画面造型上按不同内容显示出不同的特点：

a. 营造大空间、环境

在克里特风景壁画中，开阔、纵深空间和营造的环境是一个显著的特点。壁画《航海图之一》《航海图之二》（图42、图43）；《自然风景图》《热带风景图》（图20、图44）等都运用了各有不同的空间造型手法，如通过景物的排列、人与动物动作的延续和树木的规律、河流的横亘等方式营造画面中的前、后、左、右和上、下空间，这显示古代克里特画家对把握画面全景式的大场面的控制力已经相当纯熟。

b. 刻画细部、捕捉特征

当进入到对画面中的动物或人物的局部描写，克里特画家在造型上就兼顾了

刻画细部、捕捉特征的特点。如《航海图之一》（图42）中跳跃的海豚、奔跑的狮子和小鹿；《热带风景图》（图44）中的各种野生动物等都注重刻画细部；《猴子图》（图57）、《小鹿图》（图58）和《羚羊图》（图59）等都捕捉了动物的不同特征做了生动的描画，各种动物的生命力、亲切、活跃和灵动感在画家的不同造型表现中显现，充分显示出克里特画家对动物的性情、身体等特征的了解以及造型上的能力。

c. 显示生长规律、运动规律

至于植物的造型，克里特画家侧重于通过它们的生长规律做描写，如长在山石上的番红花、百合花和野玫瑰（图21，图31，图47）；长在沼地上的纸莎草、芦苇和棕榈（图20、图44）等，对这些植物的枝叶都做了细致的描写，它们在不同的场地和画面中分类出现，显示克里特画家细心地观察了自然，掌握了植物的生长规律和特性，令每一种花草都显示出各有不同的独特造型。

通过动物的运动姿态和规律显示造型同样是克里特壁画的一个特点，如鸟的凝视（图21e、图22a）、燕子双飞（图47a）、海豚飞跃（图42）、小鹿和狮子奔跑（图42、图44），以及猴子攀爬（图57a、b）等形态，无一不显示了克里特画家对各种动物运动规律的熟悉。

（3）色彩和用线：

据提拉史前博物馆资料介绍：当墙上的灰浆仍是湿的时候，克里特画家先涂上一层大面积的色彩令它渗入灰泥内，然后在干了的灰浆上或已经另外画好的干壁画上画独立的细节。提拉人和克里特人在壁画色彩的运用上很相近，他们在白色的石灰层底上用炭黑和泥土铁质中造成的红和黄、棕色描绘；勾线用源自埃及的综合色彩：蓝或青；并用以石灰水调和出的综合颜色：玫瑰色、粉红色和棕红色、棕黑色填色。提拉画家喜欢使用红、黑、黄、天蓝和乳白等颜色，乳白色通常被用作底色。

克里特画家在壁画的画面中灵活支配色调，如几幅风景画（图42、图44、图57）色彩斑斓，红、黄、蓝、棕、白等主调交错使用。同样是蓝颜色，它在不同的画面产生不同的作用：《航海图之一》中海豚的蓝颜色在灰白的底色中跳跃，

令画面产生出节奏感；《热带风景图》中河流的蓝颜色主导画面形成视觉的重点；《猴子图》中的猴子和《海百合》中的百合的蓝颜色在白色的背景中十分突出，它们令猴子和海百合神灵化而产生一种超出现实的象征的意义。

在黑白的关系的处理上，克里特画家也懂得运用自如。如《羚羊图》（图59）用粗细不同的黑线在白底上描画一群羚羊，笔画简洁有力，大片的留白令这群正在溜达的羚羊有一种空间上的自由感。在它们的上方，画有一片如帘幔般垂吊下来的红颜色，加上墙中的窗台，产生一种舞台般的非现实效果。

克里特画家在描画动物时运用了不同的描线方式，归类如下：

a. 单、双线描线法（见P69表二图中的羚羊、飞燕）。

b. 描线、涂单彩法（见P69表二图中的牛、猴子）。

c. 描线、点彩法（见P69表二图中的羊）。

d. 描线、涂单彩加点彩法（见P69表二图中的狮和鹿）。

e. 描线、涂复彩法（见P69表二图中的鹅、鹰和海豚）。

（4）风格：

克里特壁画从风格上来说，克诺索斯宫的壁画较为严谨，阿科提里古城的壁画相对活泼；植物题材的壁画较为严谨，动物题材的壁画相对活泼。这种画面时而严谨，时而活泼的风格转换包含了克里特人与神灵相通的、肃敬的宗教性一面，以及与大自然动、植物相融一体的自由畅快的另一面。严谨的画面风格多用直线、粗线和凝重的红、蓝色，表现静态（如图9《海草图》、图30《百合图之一》和图31《百合图之二》、图46《海百合》等）；活泼的画面风格多用曲线、细线和红、黄、蓝、白、棕等各种艳丽色彩，表现动态（如图57《猴子图》、图20《自然风景图》和图44《热带风景图》等）。

克里特陶画中的花草动物

下文要探讨的克里特时期的陶画主要是指公元前1800年—公元前1400年间克里特新宫殿时期，分别从克里特岛的克诺索斯王宫、菲伊斯托宫和卡斯托宫以及受到米诺安文化影响的提拉岛上的阿科提里古城遗址出土的陶瓶上的花草、动物装饰画。陶画依附陶瓶、装饰陶瓶。

这批陶画目前主要存放在克里特岛的伊拉克里欧考古博物馆和提拉岛上的提拉史前博物馆。

一、克里特岛的陶画

要介绍的花草、动物陶画分别从克诺索斯王宫、菲伊斯托（Phaistos）宫和卡斯托宫出土，存于克里特岛的伊拉克里欧考古博物馆。按照内容它们可分为花草类和动物类，其中花草类陶画共46幅，分为卡马雷斯（Camares）风格、花草风格（Floral style）、几何花饰图案和墓葬彩陶中的花草四小类；动物类陶画共16幅，分为海洋动物和禽鸟两小类。

（一）花草类陶画
1．卡马雷斯风格

卡马雷斯风格彩陶因在克里特岛的菲斯托斯王宫对面米萨拉（Messara）山的卡马雷斯洞穴里被发现而得名，它被认为是爱琴时代中期（前2100年—前1580年）最突出的艺术成就之一（图1）。这种风格的彩陶主要出现在旧宫殿时期（约公元前1800—前1700年）的克诺索斯宫和菲斯托斯宫。其主要特点是：胎薄，黑

底色、多色图案（红、白、褐），多在上釉的陶器上粘贴贝壳、动物或花卉等造型。图2—图8中的陶画显示了这几个特点。

《棕榈树陶缸》（图2a、b）属于公元前19—前18世纪古典时期的卡马雷斯风格彩陶。高55cm，口径宽36cm。克里特岛克诺索斯王宫出土，伊拉克里欧考古博物馆第二展室存。这是一个黑底上绘橘黄色棕榈树干、勾红色叶边的陶缸。四棵棕榈树由缸底描至缸颈，前、后、左、右布满缸腹。棕榈树树干粗壮，树叶茂盛，画面线条粗犷，在饱满的形制、浑重的底色下显出蓬勃有力的生命感。

《仙人掌植物陶罐》（图3）也是属于公元前19—前18世纪古典时期的卡马雷

图1　克里特岛伊拉克里欧考古博物馆第二展室里的卡马雷斯风格陶缸

图2a、b　《棕榈树陶缸》

图3　《仙人掌植物陶瓶》　公元前19—前17世纪　高20cm×口径宽7cm　陶土、颜料　克里特岛菲伊斯托宫出土　伊拉克里欧考古博物馆第三展室藏

斯风格彩陶。高20cm，口径宽7cm。克里特岛菲伊斯托宫出土，伊拉克里欧考古博物馆第三展室存。这个陶罐的风格与图2的棕榈树陶缸风格一致，黑底色的瓶罐上，满画了一株仙人掌科植物，植物从罐底往上画起至罐口，粗壮的茎部画成橘红色，用白颜色勾边；有齿的叶子也用白颜色画成。这株植物在饱满的形制和浑重的底色下，充满了植物的原始生命感。

《菊花纹陶罐一》（图4），公元前18—前17世纪。高11cm，宽9cm。克里特岛米萨拉山的卡马雷斯洞穴出土，克里特岛伊拉克里欧考古博物馆存。这个陶罐黑底色的罐腹上绘满了大朵的白菊花。菊花的花蕊绘成红色，14片白色的花瓣作放射状排列，规则、对称地环绕着红花蕊。黑底色衬红、白相对的菊花，显得分外精神饱满和古朴自然。

《菊花纹陶杯二》（图5），公元前18—前17世纪。高18cm，宽8cm。克里特岛菲伊斯托宫出土，伊拉克里欧考古博物馆第三展室存。陶杯红色底，上、下分别绕着杯身画了4道白色平行线，中间绘3个圆，每个圆中间画一朵白色的菊花。花蕊是现成的红底，有16片白花瓣环绕。这个小陶杯的菊花图案较为精小，但红、白两色相衬，显得生气活泼。

《菊花纹陶瓶三》（图6），公元前18—前17世纪。高26cm，宽15cm。克里特岛菲伊斯托宫出土，伊拉克里欧考古博物馆第三展室存。这个黑底色陶瓶的瓶腹

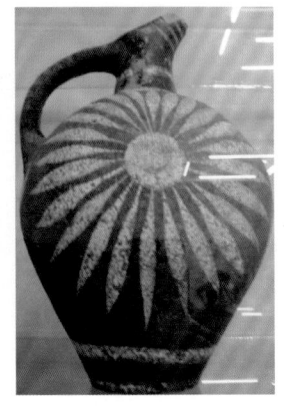

图4 《菊花纹陶罐一》

图5 《菊花纹陶杯二》

图6 《菊花纹陶瓶三》

上画了一朵白色大菊花，24片呈放射状的长尖形白花瓣环绕白色的圆心花蕊，白菊花充满张力，在圆浑饱满的黑地形制上盛放。整个画面显出一种简朴、凝重感。

《菊花纹陶罐四》（图7），公元前18—前17世纪。高15cm，宽15cm。克里特岛菲伊斯托宫出土，伊拉克里欧古博物馆第三展室存。这个陶罐上的菊花图案占满了整个罐腹，显得充盈、饱满，富有外张力。花蕊是一个红色的小圆心，白色花瓣一片一片地环绕着花蕊，作规则的、螺旋式的和动态的排列，画面产生既凝重又飘逸的感觉。

《菊花纹陶缸五》（图8），公元前19—前17世纪。高38cm，口径宽13cm。克里特岛菲伊斯托宫出土，伊拉克里欧考古博物馆第三展室存。这个陶缸上的菊花图案在罐腹上所占的位置相对的小。花蕊是实心的红色大圆点，白色花瓣的画法与图5相比多了一份自然感。

从上面五幅菊花纹图案的陶画中我们可以看到，菊花是公元前19—前17世纪古典时期的卡马雷斯风格彩陶中常见的表现题材，它具有宗教的含义。白色的菊花在不同形制、深地的陶具上各有不同表现，显示共有的凝重、饱满、有生命力的完美风格。

《粘花双耳爵》（图9）。公元前18—前17世纪。高约0.60米，口径宽约0.48米。克里特岛菲伊斯托宫出土，伊拉克里欧考古博物馆存。这个上釉陶爵的底部

图7 《菊花纹陶罐四》

图8 《菊花纹陶缸五》 高38cm×口径宽13cm

图9 《粘花双耳爵》 公元前18—前17世纪 高约60cm×口径宽约48cm 上釉陶土 颜料 克里特岛菲伊斯托宫出土 伊拉克里欧考古博物馆第三室藏

是一个绘有花纹的圆底座，中间有一根粗壮的圆柱支撑起上面的圆杯。红底色的支柱上有描白线的树纹图案，并粘有3朵带红色花蕊的白玫瑰花模型；红底色的圆杯上绘有方格纹和树纹，杯腹的前后各粘了2朵稍大的红色花蕊的白玫瑰花模型。在上釉的陶器上粘贴贝壳、动物或花卉等模型的做法是古典时期（公元前1800—前1700）卡马雷斯风格彩陶的其中一个主要特点。这件陶爵做工尤其精细，风格浑重、大方；几朵白色玫瑰模型给陶具增添了华贵感。毫无疑问，这是一件菲伊斯托王宫里的宫廷饮宴陶具。

2．花草风格

新宫殿时期的中期和后期（约公元前16—前14世纪），卡马雷斯风格彩陶在保持陶器生产质量的基础上，装饰的手法也有所改变。在克里特王宫如克诺索斯宫、菲伊斯托宫和卡斯托宫出土的彩陶开始在浅底色上描绘深色图案，之前的深底色白色图案的做法已逐渐式微；与此同时，出现了一种以自然植物如百合花、纸莎草、棕榈和银莲花等为题材的花草风格陶画（图10－图21）。

《叶纹陶杯》（图10）。公元前17—前14世纪。高0.10米，宽0.20米。克里特（Crete）岛克诺索斯宫出土，伊拉克里欧考古博物馆第四展室存。这个上釉陶杯的形制呈喇叭型，底线和口沿边线描成棕褐色，上、下两线之间，浅棕黄底色的杯腹上用棕褐色绘叶纹。这是一种自然主义的画法，每一片叶子描双边线，线条苍劲有力，植物显得挺拔有神。

《麦纹陶杯一》（图11）。公元前17—前14世纪。高0.06米，宽0.08米。克里特岛克诺索斯宫出土，伊拉克里欧考古博物馆第四展室存。这个浅黄底色上绘褐色叶纹的陶杯做工与图案相对显得简朴，它的底部涂棕褐色，杯腹上的麦叶描双线，画面构图自然简单。

《麦纹陶杯二》（图12）。公元前17—前14世纪。高0.08米，宽0.11米。克里特岛克诺索斯宫出土，伊拉克里欧考古博物馆第四展室存。陶杯的杯底和口沿边上描有黑色平行线，中间的杯腹是浅黄底色，上面横向地描画一株棕黑色的大麦苗。粗壮的麦叶与柔细的麦穗成一柔一刚的对比，简单有力。

大麦是克里特绘画中常见的表现题材，它由人工种植，在当时风俗中具有灵

图10 《叶纹陶杯》
图11 《麦纹陶杯一》
图12 《麦纹陶杯二》

瑞的意义。

　　三个浅棕黄底上绘棕褐色叶纹图案的花草风格陶杯，手法自然简单，画面以具象手法占上风，充满生命力。

　　《橄榄叶纹陶瓶》（图13）。公元前17—前14世纪。高0.50米。克里特岛菲伊斯托宫出土，伊拉克里欧考古博物馆第四展室存。浅棕黄底色、黑色图案的上釉陶瓶，瓶面光洁，瓶腹上画满了密密麻麻的橄榄叶，形式整齐划一地成斜体状，产生一种枝叶随和风摇曳的感觉。叶子以自然主义的手法画成，画面倾向纤雅华丽。

　　《百合花纹陶瓶》（图14）。公元前15—前14世纪。高0.25米。克里特岛菲伊斯托宫出土，伊拉克里欧考古博物馆第四展室存。这件上釉的陶瓶在浅黄底色的瓶腹上绘棕黑色的百合花和纸莎草图案，这些装饰图案从容器底部开始，不断向上扩展。画面的装饰性强，线条流畅，色彩协调。

　　这两个陶瓶是花草风格彩陶中的代表作，陶瓶形制精巧纤细，与陶器表面的浑圆光洁十分相宜；陶器上的花草装饰图案也华丽纤雅，整个器皿显得分外华贵。它们的风格明显区别于卡马雷西古典时期的陶罐如《菊花纹陶罐》（图3）的自然古朴。

　　《纸莎草纹陶瓶一》（图15）。公元前14世纪50年代—前14世纪初。克里特岛克诺索斯宫出土，克里特岛伊拉克里欧考古博物馆第四展室存。这是一个浅黄底色绘棕红色纸莎草图案的陶瓶，画面中的纸莎草图案线条流畅、细腻，粗中有

图13　《橄榄叶纹陶瓶》

图14　《百合花纹陶瓶》

图15　《纸莎草纹陶瓶一》　公元前1450—前1400年　陶土、颜料　克里特岛克诺索斯宫出土　克里特岛伊拉克里欧考古博物馆第四展室藏

细。画家既用自然主义的手法描绘纸莎草的自然状态，又服从装饰的法则把纸莎草布局在一定的构图里。

《纸莎草纹陶瓶二》（图16）。公元前17—前14世纪。高78cm，口径宽 0.28米。克里特岛菲伊斯托宫出土，伊拉克里欧考古博物馆第四展室存。这个上釉的双耳陶瓶在浅黄底色的瓶腹上绘满棕褐色的几何图形线条，画面中间是一枝强壮的褐色纸莎草，线条粗壮有力。植物饱满华贵，充满着生命力。

《花草纹陶瓶》（图17）。公元前17—前14世纪。高约25cm。克里特岛卡斯托宫出土，克里特岛伊拉克里欧考古博物馆第九展室存。这个浅黄底色绘棕褐色图案的陶瓶相比之下风格显得自然朴素。花草从瓶底画起，向上展开，舒展自然，图案中的线条柔和有力。

纸莎草是花草风格彩陶中的主要题材之一，它在水边生长，古埃及人把它认作丰饶的象征，古代克里特人也接受了这种含义的影响。三个陶瓶中的自然主义手法是独特的，它们一方面忠实于花草的自然形态；另一方面又服膺于装饰的法则。

《百合花纹陶瓮一》（图18）。公元前17—前14世纪。高约100cm，口径宽约50cm。克里特岛克诺索斯宫出土，伊拉克里欧考古博物馆第四展室存。这个宽

图16 《纸莎草纹陶瓶二》 公元前1700—前1400年 陶土，颜料 高80cm×口径宽33cm 克里特岛菲伊斯托宫出土 伊拉克里欧考古博物馆第四展室藏

图17 《花草纹陶瓶》 公元前14—17世纪 陶土、颜料 高25cm 克里特岛卡斯托宫出土 伊拉克里欧考古博物馆第九展室藏

图18 《百合花纹陶瓮一》

口陶瓮在陶土的原底色上描画3枝浅黄色的百合花。百合花自瓮底向上画起，在瓮腹上展开，线条细致、有力，形态挺拔自然。如果我们把这幅陶画与一幅源自提拉岛的壁画《瓶中花》（图19）做比较，会发现它们当中画法的相似性：严谨、细腻,构图相同，这说明当时的陶画与壁画之间存在着相互间的密切影响。

《叶纹和连环纹陶瓮二》（图20）。公元前17—前14世纪。高100cm，口径宽60cm。克里特岛克诺索斯宫出土，伊拉克里欧考古博物馆第四展室存。这是一个棕色底色上绘浅黄色图案的陶瓮，叶纹呈带状环绕瓮腹上方，下方是连环的螺旋纹。画面朴素而有生气。

《莲花纹陶瓮三》（图21）。公元前17—前14世纪。高约90cm，口径宽约50cm。克里特岛克诺索斯宫出土，伊拉克里

图19 壁画《瓶中花》

图20 《叶纹陶瓮二》

图21 《叶纹陶瓮三》

图22 《叶纹和斧纹陶瓮四》

欧考古博物馆第四展室存。这是一个棕色底色上绘黑色浮雕式莲花图案的陶瓮。莲花在水中生，原属东方植物，在埃及象征大地丰饶。克里特艺术家从借鉴中寻到自己所要的装饰形象，画面既生动有力又富装饰效果。

《芦苇草纹和斧纹陶瓮四》（图22）。公元前14世纪50年代—前14世纪初。高约100cm，口径宽0.60米。克里特岛克诺索斯宫出土，伊拉克里欧考古博物馆存。这个上釉的陶瓮在棕黄底色上绘满棕褐色的芦苇草、花型和双斧图案。垂直的芦苇草描双线、有小齿纹；花型和双斧图案上有细腻的纹饰，画工讲究。这是一件宫廷陶器，画面充满了肃穆华丽的气息。芦苇草和双斧图案在古代克里特具有灵瑞的意义。

上述四个不同风格的陶瓮在古代克里特时期都是用作储存食物的。图23显示了克诺索斯宫存放陶瓮的地下仓库。这些陶瓮都具有以自然花草为装饰对象、具象的形式和装饰的纹样完美结合的风格特点。

图23 克里特岛克诺索斯宫西翼，存放装有实物的陶瓮的地下仓库

3．几何花饰图案

卡马雷斯风格彩陶的陶画到了后期，自然主义的手法服膺于装饰的法则，纹饰开始从描画花草的自然形态向装饰图案转型。图24—图37属于这类卡马雷斯风格晚期的作品。

《橄榄叶纹陶缸一》（图24）。公元前19—前18世纪。高50cm，口径宽26cm。克里特岛克诺索斯宫出土，伊拉克里欧博物馆第二展室存。这个黑底色上绘白色橄榄叶纹和红色装饰线的大陶缸，画面按照橄榄叶的自然样貌，用自然的手法横向地描绘叶子。它富有古典时期（公元前1800—前1700）卡马雷斯（Camares）风格彩陶自然庄重的特点。

《橄榄叶纹陶罐二》（图25）。公元前18—前17世纪。高20cm，宽16cm。克里特岛卡马雷斯洞穴出土，伊拉克里欧考古博物馆第三展室存。这个黑底色的陶罐全身画满了白色的橄榄叶纹和作为点缀果实的小红圆点。画面弧形的白线变化有致，它显示卡马雷斯风格彩陶的纹样已从自然的形态逐渐转变为装饰的图案。

《橄榄叶纹陶瓶三》（图26）。公元前18—前17世纪。高30cm，瓶宽19cm。克里特岛菲伊斯托宫出土，伊拉克里欧考古博物馆第三展室存。这个橄榄叶陶瓶以黑色为底色、浅黄和红色为装饰。橄榄叶纹从上至下平行排列，红黑相间，浅

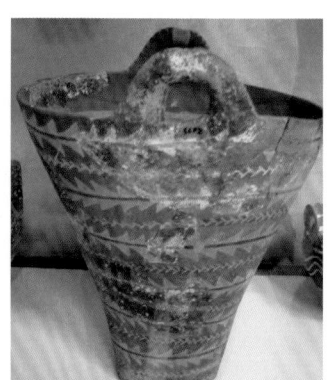

图24　《橄榄叶纹陶缸一》
图25　《橄榄叶纹陶罐二》
图26　《橄榄叶纹陶瓶三》

黄色的橄榄叶纹呈不规则菱形状。这个陶瓶注重几何装饰，是卡马雷斯风格彩陶较为后期的作品。

《橄榄叶纹陶瓶四》（图27）。公元前18—前17世纪。高约26cm。克里特岛菲伊斯托宫出土，伊拉克里欧考古博物馆第三展室存。陶瓶黑底色的陶腹上是白线和红线的橄榄叶纹图案。同样是描绘橄榄叶纹，这幅陶画中的画法与前面几幅陶画中的自然画法相比，在自然形态的基础上做抽象化的表现，明显带有变形的味道。

从这4幅用不同方式表现橄榄叶纹的陶画中，我们能够看到卡马雷斯风格彩陶在描绘橄榄叶时存在着一个从自然（图24）向抽象（图27）过渡的过程。

《忍冬花纹尖底瓶一》（图28）。公元前18—前17世纪。约高18cm。克里特岛菲伊斯托宫出土，伊拉克里欧考古博物馆第三展室存。这个黑底色的尖底瓶瓶腹上绘满了白色波浪形的忍冬花纹图案和橘黄色身体、描白色边线的海星。玫瑰花造型的瓶口涂成了白色。这个尖底陶瓶形制匀称而精巧，用花饰图案营造出一种既庄重又不失活泼的画面效果。

《忍冬花纹陶罐二》（图29），公元前18—前17世纪。高15cm，口径宽7cm。克里特岛菲伊斯托宫出土，伊拉克里欧考古博物馆第三展室存。这个黑底色的陶

图27 《橄榄叶纹陶瓶四》

图28 《忍冬花纹尖底瓶一》

图29 《忍冬花纹陶罐二》

罐上用白色绘忍冬花纹。忍冬花成波浪形左右对称地铺满罐腹，相较于简朴的菊花图案（图3—图7），这里的纹饰开始从花草的自然形态向装饰图案转型。

《忍冬花纹陶罐三》（图30），公元前19—前17世纪。约高24cm。克里特岛菲伊斯托宫出土，克里特岛伊拉克里欧考古博物馆第三展室存。这个黑底色的陶罐正面罐腹上绘有上、下、左、右对称，中间有菱形相接的4朵白色忍冬花图形。忍冬花纹图案在古代克里特画家手中产生如万花筒般的变化，这种纹样在后来的古希腊陶画中也被惯用，一直成为西方的爱情标志，象征男女双方幸福永恒的爱情。

《花饰陶杯》（图31）。公元前18—前17世纪。高15cm，宽50cm。克里特岛菲伊斯托宫出土，伊拉克里欧考古博物馆第三展室存。克里特画家在黑底色的陶杯上描绘白色的花饰图案。布满杯腹的花饰叶纹成流苏型向四方飘舞飞扬，富有动感。这幅陶画中的花草已经脱离自然中原花的面貌，进入纯粹的图案化装饰。

《几何花饰陶缸一》（图32）。公元前19—前17世纪。高50cm，口径宽22cm。克里特岛菲伊斯托宫出土，伊拉克里欧考古博物馆第三展室存。这个大陶缸的纹饰是在黑色底上用红、白线画成的。似面谱纹样的圆形几何线以缸耳为轴心，对称构图，纹样布满缸腹。画面构图紧凑、线条流畅，庄重而富有意趣。缸腹上有4个耳环，在古代克里特时期是用作储存食物的。

 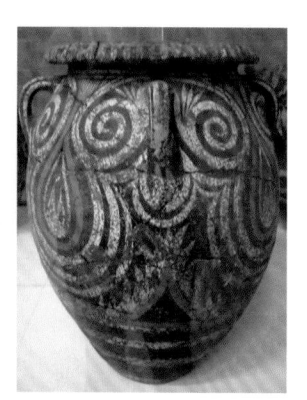

图30 《忍冬花纹陶罐三》

图31 《花饰陶杯》

图32 《几何花饰陶缸一》

《几何花饰陶罐二》（图33）。公元前19—前17世纪。高45cm。克里特岛菲伊斯托宫出土，伊拉克里欧考古博物馆第三展室存。这个陶罐同样在黑色底上用白色几何圆纹线作装饰。粗壮的白线以罐嘴为轴心，成飘带形对称而下，形成如动物面谱般的装饰效果。

《几何花饰陶罐三》（图34）。公元前19—前17世纪。高46cm。克里特岛菲伊斯托宫出土，伊拉克里欧考古博物馆第三展室存。这第三个陶罐形制相对圆秀，罐腹上的画面用弧线垂直划分成3幅不同屏面，中间黑色底上绘白飘带，两边浅黄底绘黑叶纹，不同屏面相间，画面圆浑典雅、富于变化。

这3个陶缸显示克里特新宫殿时期的中期和后期（约公元前1600—前1400年），陶画已经进入了纯粹的花卉图案装饰时期。

《花饰陶盘一》（图35）。公元前19—前17世纪。直径20cm。克里特岛菲伊斯托宫出土。伊拉克里欧（Heraklion）考古博物馆第三展室存。这是一个白底色黑花陶盘，盘底上绘一朵白芯黑瓣的菊花，白色波浪纹环绕黑底的盘边，黑、白颜色交错配搭，画面显得雅致大方。

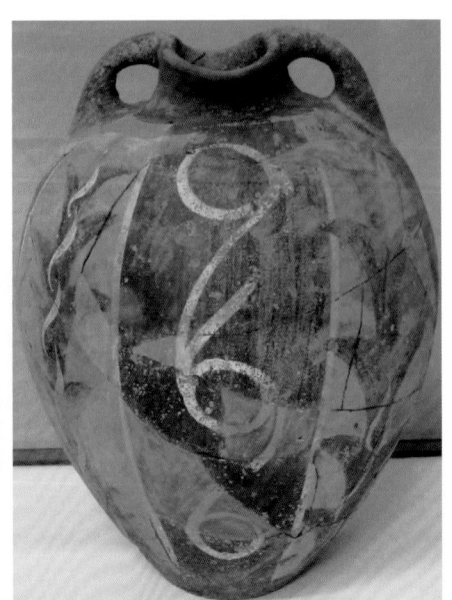

图33　《几何花饰陶罐二》
图34　《几何花饰陶罐三》

　　《花饰果盘二》（图36）。公元前18—前17世纪。直径约28cm。克里特岛菲伊斯托宫出土。伊拉克里欧考古博物馆第三展室存。这个做工精细的果盘边上做有独特的齿轮。红地盘底描白色的花卉图案，线条优美、流畅，显示出华丽的装饰效果。这是用于菲伊斯托宫廷饮宴的一件陶具。

　　《花饰陶盘三》（图37）。公元前18—前17世纪。直径26cm。克里特岛菲伊斯托宫出土。伊拉克里欧考古博物馆第三展室存。克里特画家在这个黑底色盘底上绘白、红花饰，规整、对称的纹饰布满盘底。弧形的线条流畅、优美，这是一种纯粹的花卉图案装饰。

　　克里特新宫殿时期的中期和后期（约公元前16—前14世纪），陶盘上的陶画也进入了纯粹的花卉图案装饰时期。

图35　《花饰陶盘一》

图36　《花饰陶盘二》

图37　《花饰陶盘三》

4．墓葬彩陶中的花草

古代克里特时期的墓葬品如陶瓶、陶棺上的陶画，以具象的形式和装饰的纹样结合表现灵瑞的花草，如百合、叶纹、生命树等（图38—图41）。

《红百合花纹陶瓶》（图38）。公元前17—前14世纪。高25cm，口径宽16cm。克里特岛克诺索斯宫墓地出土，伊拉克里欧考古博物馆第六展室存。这是一件墓葬用的陶器，浅黄色底上绘红色百合花图案。红色百合花按自然形态自瓶底向上长起，充满别致姿态和生命活力。百合花在古代克里特时期有吉祥灵瑞的象征含义，也是克里特绘画中常见的表现题材。

《红芦苇草纹陶瓶一》（图39）。公元前14世纪50年代—前13世纪50年代。高22cm、口径宽7cm。克里特岛克诺索斯宫墓地出土，伊拉克里欧考古博物馆第六展室存。这个陶瓶在浅棕黄色底的瓶腹上绘红芦苇草纹图案，芦苇草仿佛是自然状态中从瓶底下长出似的，充满活力。相较于同时期从克里特岛克诺索斯宫墓地和菲伊斯托宫出土、同存于伊拉克里欧考古博物馆第六展室和第四展室的另外两个绘制芦苇草的陶瓶：《红芦苇草纹陶罐二》（图40，高18cm、瓶宽15cm）和《红芦苇草纹陶罐三》（图41，高16cm）相比，《陶瓶一》（图39）显出一种更忠实自然的倾向。《陶罐二》（图40）中的芦苇草纹与几何条纹相间，融合自然主义和装饰纹样的手法；《陶罐三》（图41）更偏重于芦苇草纹的装饰图像，

图38　《红百合花纹陶瓶》
图39　《红芦苇草纹陶瓶一》
图40　《红芦苇草纹陶罐二》
图41　《红芦苇草纹陶罐三》

画面在一种上、下分层的构图里把具象形式和装饰纹样结合一起。

　　墓葬陶器上的红百合和红芦苇草以忠实自然和装饰的手法结合画成，具有吉祥灵瑞的宗教含义。

　　这4件浅底红花的陶器都是墓葬用品，用于墓葬的陶面通常用红色绘制，陶画中的芦苇草图案为灵瑞之物，除此以外，其题材含义和表现风格基本上与同时期的日常陶具无异。

　　《叶纹、鸭纹和鱼纹陶棺》（图42）。公元前17—前14世纪。棺高约120cm，棺宽约100cm。克里特岛出土，伊拉克里欧考古博物馆第13展室存。这个陶棺在浅棕黄底色上绘黑色叶纹、鸭纹和红色的鱼纹。这是描写水里和水边的景象，水生植物和鸭子在古埃及具有生命茂盛的象征含义，这种含义已从埃及传到了克里特。

　　《生命树纹陶棺》局部（图43）。公元前17—前14世纪。棺高120cm，棺宽100cm。克里特岛出土，伊拉克里欧考古博物馆第13展室存。浅棕黄底色的陶棺外壁上描绘一株棕褐色的、茂盛的生命树，它婆娑的叶子如同一盏盏发光的灯，树干上是重叠的双斧和蝴蝶结图案，都是灵瑞的象征。克里特人对生命树的应用应该受到当时西亚的影响（第五章第二节第三小节：信仰）。

　　《鸢尾花纹陶棺》（图44）。公元前17—前14世纪。棺高120cm，棺宽

图42　《叶纹、鸭纹和鱼纹陶棺》

图43　《生命树纹陶棺》局部　陶土、颜料

图44　《鸢尾花纹陶棺》

100cm。克里特岛出土，伊拉克里欧考古博物馆第13展室存。这个浅棕黄色底的陶棺外壁上绘满了黑色的鸢尾花，前大、后小排列成行，画家努力交待出画面的前后空间。花梗描成双线，花芯涂成全黑的菱形，显示出植物的茂盛。

上面3幅陶棺上的陶画都是在浅色底上绘深色图案，表现的花、叶、树等题材都拥有生命茂盛、吉利祥瑞之意。

（二）动物类
1．海洋动物类

到了新宫殿时期的后期（约公元前15世纪—前14世纪50年代），开始出现以海洋生物如海豚、章鱼、海星和海螺等为装饰图案的海洋风格彩陶（图44—图50）。

《海星纹陶杯》（图45）。公元前18—前17世纪。高6cm，宽7cm。克里特岛菲伊斯托宫出土，伊拉克里欧考古博物馆第三展室存。黑底色的海星纹陶杯上绘白色和橘黄色图案。海星图案画在靠近杯沿的第三层上，橘黄色的身体、描白边线；下面两层是用白线画成的海浪纹图案。这是一只趣致的小杯，自然主义的手法与装饰的手法结合在一起。

《鱼纹陶缸》（图46）。公元前18—前17世纪。高53cm，口径宽23cm。克里特岛菲伊斯托宫出土，伊拉克里欧考古博物馆第三展室存。这个陶缸在黑底色的缸腹中间描绘一条橘黄色身体、描白边线的大鱼，它正凌空翻腾身体。鱼的眼睛、尾巴、鳍和鳞都做忠实自然的描画；大鱼的下方有渔网图形，缸的底部有海浪纹，显示具象的形式与装饰的纹样在画面上的结合。

《海洋风景尖底陶瓶一》（图47）。公元前17—前14世纪。高20cm。克里特岛菲伊斯托宫出土，伊拉克里欧考古博物馆第四展室存。这个尖底陶瓶的底部用黑颜色画出波涛翻涌的海底；棕黄底色的瓶腹上用黑色描绘卷动的大章鱼、海螺和海草。这是一幅描绘海洋风景的陶画，画面中章鱼的身体做了细致写实的描画，同时也显示出装饰的效果。

《海洋风景尖底陶瓶二》（图48）。公元前17—前14世纪。高约22cm。克里特岛菲伊斯托宫出土，克里特岛伊拉克里欧考古博物馆第四展室存。这个尖底陶瓶在浅黄底色上描绘深棕色图案。瓶底和瓶颈上绘有海草，4只大海螺在海草上面

图45　《海星纹陶杯》
图46　《鱼纹陶缸》
图47　《海洋风景尖底陶瓶一》

游动；海螺身体上的纹理做了具体的描画。海螺之上有2只大海星，画法带有很强的装饰意味。这个尖底瓶从整体上显示出一种具有深度的海洋空间感。

《章鱼纹陶瓶一》（图49）。公元前17—前14世纪。高30cm，瓶身宽20cm。克里特岛卡斯托宫出土，伊拉克里欧考古博物馆第九展室存。这个滚圆的陶瓶上有半个腹面满绘了一条触须四下伸出的大章鱼。浅黄色底，绘出一条棕褐色章鱼。它的8条长触须四下伸出，呈现出一种奇特的运动方式，一方面是艺术家根据陶腹的空间对章鱼生理形态的布局；另一方面又是对章鱼这种奇特可怖的海底软体动物的自然状态的再创造。画家在陶器的球面瓶腹上对章鱼重新造型，让它整个身体处在活动状态中。章鱼的四周空隙飘游着海底常见的海螺、海藻、海鱼和海豚。

《章鱼纹陶罐二》（图50）。公元前17—前14世纪。高约100cm，口宽50cm。克里特岛菲伊斯托宫出土，伊拉克里欧考古博物馆第四展室存。这个浅黄色底的陶罐同样以棕褐色绘一只大章鱼，展示章鱼在海洋中自由的状态。

《章鱼纹陶罐三》（图51）。公元前17—前14世纪。高约25cm。克里特岛菲伊斯托宫出土，克里特岛伊拉克里欧考古博物馆第四展室。这个浅黄底的陶罐装饰性很强，瓶身、瓶颈、瓶口和瓶耳都用了小贝壳作浅浮雕式的装饰，加强了立

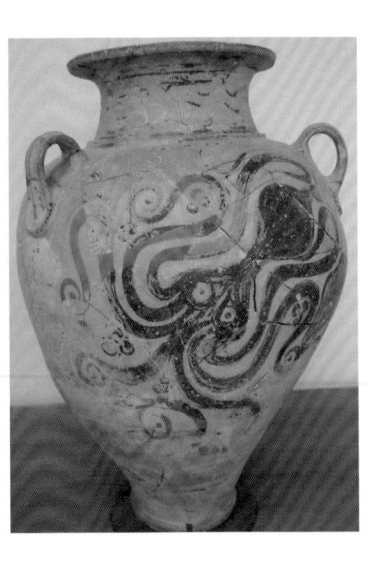

图48　《海洋风景尖底陶瓶二》

图49　《章鱼纹陶瓶一》

图50　《章鱼纹陶罐二》

体效果。瓶腹上绘棕色小章鱼图纹，并画满了大片的鳞网图形，显示了海洋中的藻类世界。这个陶瓶做工精细、华丽，既有生动具体的形象又不失装饰的效果。

图45、图46深色底、浅色图案的陶杯和陶缸尚属卡马雷斯风格彩陶的早期作品；图47—图51浅底、深色图案的陶瓶则属卡马雷斯风格彩陶后期作品。在这些海洋风格的瓶画中，海洋世界里的生物自然柔和地舒展在瓶面上，画面展现出一种无限深度的空间感。克里特画家用自然主义画法结合装饰的纹样，把两种元素和谐地统一在一个有一定结构的构图里，既保持了自然的清新又不失统一性。

《鱼纹陶棺》（图52）。公元前17—前14世纪。棺高约0.60米，棺宽约1.00米。克里特岛出土，伊拉克里欧考古博物馆第13展室存。鱼纹陶棺在浅黄底色上绘黑色和红色图案。3条黑色的鱼绘画在陶棺的内壁，具有动感的身体呈现不同的姿态；陶棺的外壁是红色的鳞型和圆环型浅浮雕，以及一些垂直的平行线作为装饰。整个陶棺显得工细、精巧。

图51　《章鱼纹陶罐三》
图52　《鱼纹陶棺》

2．禽鸟类

《鸟纹陶瓶一》（图53）。公元前17—前14世纪。高约28cm。克里特岛菲伊斯托宫出土，伊拉克里欧考古博物馆第六展室存。浅黄底色、棕褐色图案的瓶腹上画了一棵生命树和两只巨大的鸟。鸟的长嘴直触树顶上的花，花上有光轮环照；鸟的身体被画成大眼睛图案。这是一幅有很强宗教象征意味和装饰效果的陶画。

《鸟纹陶瓶二》（图54）。公元前17—前14世纪。高约23cm。克里特岛菲伊斯托宫出土，伊拉克里欧考古博物馆第六展室存。同样是浅黄底色、棕褐色图案，陶瓶的瓶腹上画了一只大鸟踩在一条游走中的大鱼身上，富有宗教象征和装饰意味。

《鸟纹陶罐三》（图55）。公元前17—前14世纪。高约22cm。克里特岛菲伊斯托宫出土，克里特岛伊拉克里欧考古博物馆第六展室存。浅黄底色上绘棕褐色图案，整个罐腹上自由地画满了天上的飞鸟和海中的鱼，风起海涌的画面呈现出一种很强的风的动感。这幅陶画充满了想象和装饰性。

《鸟纹陶杯四》（图56）。公元前14世纪50年代—前13世纪50年代。克里特岛克诺索斯宫出土，伊拉克里欧考古博物馆第四展室存。浅黄底的杯腹上描绘一

图53 《鸟纹陶瓶一》
图54 《鸟纹陶瓶二》
图55 《鸟纹陶罐三》
图56 《鸟纹陶杯四》

只棕黑色的大鸟在花丛中游戏，它正跃动身体嗅跟前的一朵花，画面上的题材铺展在陶杯的平面上，构图自由随意。

相较于图56的自然画法，前三幅图中的鸟从内容到手法都带有很强的象征和装饰的意味。

《鸭纹陶棺》局部（图57）。公元前17—前14世纪。棺高120cm，棺宽100cm。克里特岛出土，伊拉克里欧考古博物馆第13展室存。浅棕黄底色的陶棺上用棕黑色线条描绘两只鸭子，画法忠实自然，鸭子身体的曲线很柔和，粗中有细。它们既显得安静，也满含静中待发之势。

《鸭纹碎片》（图58）。公元前14世纪50年代—前13世纪50年代。克里特岛克诺索斯宫出土，伊拉克里欧考古博物馆第四展室存。浅白色底的陶片上绘红色的鸭子图案，这是与墓葬有关的一件陶器碎片。鸭子头部既做了自然描写但身体又是装饰的纹样，再次显示了自然主义手法与装饰手法的结合。

生长在水边的鸭子在古代埃及有生命旺盛和吉祥的含意，克里特艺术因此受到影响。

《羊纹陶棺》（图59）。公元前17—前14世纪。棺高120cm，棺宽100cm。克里特岛出土，伊拉克里欧考古博物馆第13展室存。陶棺浅白底的外壁上用深棕黑色描绘了一只公羊、一只母羊和一只吃奶的小羔羊。三只年龄大小不一、雌雄

图57　《鸭纹陶棺》局部

图58　《鸭纹碎片》

图59　《羊纹陶棺》

图60　《鹿纹陶棺》局部

有别的羊在身体特征上也各有不一样的写实表现，充分显示出克里特画家观察外在世界时的细致入微。

　　《鹿纹陶棺》局部（图60）。公元前17—前14世纪。棺高120cm，棺宽100cm。克里特岛出土，伊拉克里欧考古博物馆第13展室存。这幅陶棺上的陶画局部图在浅白底色上绘橘黄色图案，小鹿在大自然中作奔走状，它的前面有树，左边远处有山，后面有太阳。树、山和太阳，以及小鹿身上一件如翅膀般的装饰品都带有一种明显的装饰效果。小鹿的画法概括、图案化，相较于图59的羊，它富有更多的想象。

二、提拉岛的陶画

下文要介绍的花草、动物陶画主要从提拉岛的阿科提里古城遗址出土，存提拉岛的提拉史前博物馆。

（一）花草类陶画
1．野生花草类

《百合花纹陶缸一》（图61）。约公元前16世纪。高约100cm，口径宽约50cm。希腊提拉岛出土。提拉岛提拉史前博物馆存。这个储物用的大陶缸在原来陶土的红棕色底上以浅黄色描绘了一束百合花。百合从缸的底部向上画起占满缸腹，有自然生长之势，具有生命力。这幅陶画以画面中心作对称构图，工整、细腻的自然主义画法与克里特岛克诺索斯宫出土的另一幅《百合花纹陶瓮》（图62）中的陶画很相近，显示出当时克里特岛的陶画艺术给提拉岛的陶画艺术所带去的影响。

《百合花纹陶罐二和三》（图63、图64）。约公元前16世纪。高约35cm，口径宽约15cm。提拉岛出土，提拉史前博物馆存。这两个陶罐也是在原来陶土的红

图61　《百合花纹陶缸一》
图62　《百合花纹陶瓮》
图63　《百合花纹陶罐二》
图64　《百合花纹陶罐三》

棕底色上以浅黄色绘百合花纹。相较于图1《百合花纹陶缸一》中工整、细腻的画法，这2幅陶画注重描画百合花生长中的自然状态，富有动感和生气，它们显得相对的"写意"。这显示提拉陶画在形式上已开始逐渐摆脱从克里特岛传过来的米诺安宫廷艺术的影响，而建立起属于提拉本土斯科拉第和米诺安艺术相结合的自由风格。

《百合花纹长型盘四》（图65）。约公元前16世纪。高约10cm，长约55cm。提拉岛出土，提拉史前博物馆存。这个长形盘同样在棕红底色上绘浅黄底色的百合花纹。百合花一行斜排在盘腹上，与前面图61和图62、图63的陶画相比，这幅陶画中的百合花截取了局部花饰，带有更强的装饰意味。

百合花在古代克里特艺术中是常见的表现题材，它在当时的风俗中含有宗教的意义。我们看到古代提拉岛的陶画（图61）受到了从克里特岛传过来的米诺安宫廷陶画（图62）的影响。但图63、图64却让我们同时看到提拉陶画在形式上开始逐渐摆脱这种影响，而建立起属于提拉岛本土的自由风格。

《番红花纹陶杯一和二》（图66），约公元前17世纪。高约16cm，口径宽约5cm。提拉岛阿科提里古城出土，提拉史前博物馆藏。2个浅底色的小陶杯，杯腹上绘红色的番红花纹。番红花画得笔法凌厉、奔放。画面装饰布局不受限制，显得生

图65 《百合花纹长型盘四》 陶土、颜料 10cm×55cm

动、自由。这是作祭祀用的陶具，番红花在古代克里特具有灵瑞的宗教含义。

《常春藤叶纹陶罐》（图67）。约公元前17世纪。高约16cm，口径宽约5cm米。提拉岛出土，提拉史前博物馆存。浅底色上绘红色常春藤叶纹的陶罐，画面的构图不受限制。常春藤在罐腹上从左边往右边斜伸，姿态自然潇洒，充满植物生长的动感。野生的常春藤叶是古代克里特风俗中的又一种灵瑞。

同属于公元前17世纪，提拉岛出土，提拉史前博物馆藏的1个陶缸和3个陶罐：《芦苇草纹陶缸一》（图68），高约100cm，口径宽约50cm；《芦苇草纹陶罐二》（图69），高约35cm；《芦苇草纹陶罐三》（图70），高约35cm和《芦苇草纹陶罐四》（图71），高约40cm，口径宽约20cm。这4幅芦苇纹的陶画在不同形制和底色上绘画而成。或缸，或罐；或浅棕底红花，或深棕色底白花；或原色底，或上釉。芦苇草纹的表现手法有单一的一条，也有排列整齐的多条，甚或更多。图70上釉的陶罐罐面显得工整、华丽，讲究条理，显示出明显的克里特宫廷陶画的风格。其余3件陶器有一个共同特点就是笔画有力、随意，似乎更多显示了提拉岛自身的自由化、平民化的画风。芦苇草作为一种水边生长的野生植物，它的丰饶吉祥的含意源自东方埃及风俗，古代克里特时期的提拉岛也沿用了这种宗教含义。

同属于公元前17世纪，在提拉岛出土，提拉史前博物馆收藏的4块陶画残片：《香桃木叶纹》残片（图72）；《番红花叶纹》残片（图73）；《杞柳叶纹》残片（图74）和《芦苇叶纹》残片（图75）。这4种在自然中野生的植物都是古代克里特艺术中常见的表现题材，从这些陶画残片中我们可以看到这些植物生长中的各种状态。画家运用的手法忠实自然，笔法细腻、准确而有力，是很典型的生动、自由的古提拉岛画法。这些植物在当时的风俗中都是用作祭献神灵的。

从上面15幅古代提拉岛的陶画中，我们看到了各种不同画面中表现的自然野生植物题材，包括：芦苇草、百合花、番红花、常春藤、香桃木叶和杞柳叶等。这些在水中或岩石上生长的植物在古代克里特时期的克里特人和提拉人的风俗中，都具有大地肥沃、丰饶的吉祥意义，用以祭献神灵。这些植物的表现手法有的保留了克里特宫廷陶画的影响，偏于工整、条理性和布局意识；有的结合斯科拉第艺术的本土的风格，偏向自由、奔放和生动。

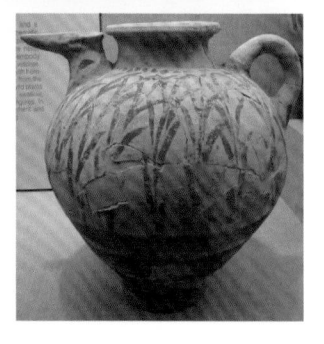

图66　《番红花纹陶杯一和二》

图67　《常春藤叶纹陶罐》

图68　《芦苇草纹陶缸一》

图69　《芦苇草纹陶罐二》

图70　《芦苇草纹陶罐三》

图71　《芦苇草纹陶罐四》

2．人工植物类

同属于约公元前17世纪，在提拉岛出土、提拉史前博物馆藏的《麦纹陶罐一》（图76），高约45cm，宽约26cm；《麦纹陶罐二》（图77），高约16cm；《麦纹陶瓶三》（图78），高约35cm；《麦纹陶罐四》（图79），高约55cm和《麦纹和葡萄纹陶罐五》（图80），高约56cm，宽约20cm。这5个陶罐上的陶画都以大麦为主题。各种画面布局自由，不受约束，画法自然朴素，不重装饰而偏重自然的效果，如麦叶飘动的感觉等。图20的陶画在两行麦子中间画了一串葡

图72　《香桃木叶纹》陶片　　　图77　《麦纹陶罐二》

图73　《番红花叶纹》陶片　　　图78　《麦纹陶瓶三》

图74　《杞柳叶纹》陶片　　　　图79　《麦纹陶罐四》

图75　《芦苇叶纹》陶片　　　　图80　《麦纹和葡萄纹陶罐五》

图76　《麦纹陶罐一》

萄，枝梗刚好"挂"在罐耳上，正有风吹果动之感。葡萄和大麦作为人工种植的植物，因它们在当时的风俗中作祭献神灵之用而成为常用的艺术表现主题。

2．花饰图案类

同属于公元前17世纪，提拉岛出土，提拉史前博物馆收藏的4件陶器都以连环纹作为画面中主要的表现题材。图81的《连环纹尖底瓶一》，高约55cm。它用浅底色深花或深底色浅花在瓶面上分层描绘花型的环纹，颜色的深浅变化给瓶面带来立体浮雕感。规律、稳重是这个尖底瓶的主要特征，它保留着很强的克里特彩陶的风格。图82《连环纹和番红花纹陶罐二》高约35cm，这幅陶画以自然主义的画法和装饰纹样的画法相结合。罐底和罐盖在浅黄色底上绘红色的番红花纹；浅底色的瓶腹上绘了红色的波涡形连环纹。这幅陶画的表现手法自由生动，整个画面显得富丽而有动感。这是一件祭祀用的陶具，番红花在当时是一种敬献给神的植物。图83《连环纹和乳头纹陶罐三》，高约40cm。按照当时的风俗，这个浅黄地上绘红色连环纹和乳头纹的陶罐也是提拉人作祭祀用的工具。罐腹正中的两个大连环纹像一对乳房，环绕罐腹上部的是一排乳头纹，罐面上的小红点沾了重彩，产生凸出平面的效果，给整个画面带来质感。图84《连环纹陶瓶四》，高约

图81　《连环纹尖底瓶一》

图82　《连环纹和番红花纹陶罐二》

图83　《连环纹和乳头纹陶罐三》

图84　《连环纹陶瓶四》

55cm。这个陶瓶是在浅黄底色上绘深棕色图案，画面上简单的几何线纹构图，与前面几幅陶画的手法相比相对显得朴素。

（二）动物类陶画

1．海洋动物类

同属于公元前17世纪，提拉岛阿科提里古城遗址出土，提拉史前博物馆收藏的4件陶器都以海豚纹作为画面中主要的表现题材。《海豚纹三脚石供台一》（图85），高30cm，直径29cm。在这座石供桌的围边和3只垂直、白底色脚的表面，画家以红、黄、蓝三种色彩描绘了海洋中畅游的海豚及植物，海豚的四周是各种漂游的海草。海豚的身体用长而粗的曲线画出几层轮廓线，红、黄、蓝、白不同的色彩填满轮廓线内，令海豚优美的身体显出重量感；海草是用弯曲的小细线画成的，与海豚相比显出一种轻柔、失重的漂浮感。《海豚纹陶缸二》（图86），高约100cm，直径50cm。这个陶缸在深色的缸腹上"挖"出一片浅色底的空间，一条大海豚在深海里潜游，四周有海草，这片不规则形的白底因此造成了一种帘幕般的假设空间感。《海豚纹连体陶罐三》（图87），高约15cm，2罐长约30cm。连体陶罐在浅底的罐腹上用深棕色和白色描绘海豚。左罐和右罐各画一条，上方和下方有飘动的海草。画面的构图很自由、随意，强调动感。连体陶罐不规则的形制给海豚的海面形成一个更不受限制的空间。《海豚纹长型盘四》（图88），高约20cm，长约55cm。提拉画家在浅白底色的长型盘上用红、黑、白三种颜色绘画海豚、海草和海浪。海豚的画法既生动又图案化，充满动感。画面构图从左往右推进，布局上不受限制。

海豚在古代克里特时期被看作是友善、有性灵的吉祥动物，它们常常是艺术表现中的题材，这种含意和做法显然已被克里特人带到了提拉岛上。

这几幅表现海豚的提拉岛陶画，在不同的形制上有着不同的空间表现。表现广阔和具有深度的海洋空间是画家提拉惯于且擅长的。

2．禽鸟类

《鸟纹风景陶罐》（图89）。约公元前17世纪。高约10cm。提拉岛阿科提里

图85　《海豚纹三脚石供台一》

图86　《海豚纹陶缸二》

图87　《海豚纹连体陶罐三》

图88　《海豚纹长型盘四》

出土，提拉史前博物馆藏。这幅鸟纹风景图在浅黄底色的罐腹上用红颜色画成，它描绘两只大鸟倒挂在植物上，鸟下面有一只围在栏中的动物，它旁边有一张露天的摇床。画面的右方是重叠的斧纹和蝴蝶纹图案，是吉祥灵瑞的象征。

　　这幅陶画表现大自然中海边的瞬间景象，充满生动的生活气息。

　　同属于约公元前17世纪，提拉岛阿科提里出土，提拉史前博物馆藏5件陶器都以燕子纹作为画面中主要的表现题材。《燕子纹陶罐一》（图90），高约24cm。提拉画家在这个浅黄色底的陶罐上用黑颜色描绘燕子，用红颜色描绘燕子下的番红花，在靠近口沿的罐脖上用白颜色画了一排小白圆点。这幅陶画表现在番红花丛上翻飞的燕子，笔画凌厉自由。《燕子纹陶罐二》（图91），高约60cm。浅白底的陶缸缸底用黑色画几何纹线，缸腹上也用黑颜色画一只大燕，燕身上画有两个圆形符号、中间有十字的符号，大燕的前面同时画有两个大的连环纹图案，圆

图89　《鸟纹风景陶罐》
图90　《燕子纹陶罐一》
图91　《燕子纹陶罐二》

环的中间画了3个实心的圆点。燕子和图案共同构成一种对当时风俗而言具有宗教意义的符号世界。《燕子纹陶罐三》（图92），高约20cm，宽约13cm。《燕子纹陶罐四》（图93），高约20cm，宽约13cm。这两个形制圆浑饱满的陶罐在浅黄底上用深褐色描画正昂首飞翔的燕子，用红颜色点缀头部和身体。燕子运用大笔，很肯定而潇洒地挥写，飞燕（图92）形态简捷自然，颇似中国画写意笔法，笔画有劲、粗细并重。燕子头部的上方（图93）绘画了乳头纹饰：两个暗红色的乳头凸起，它的周围是用小圆点围起的乳晕。乳头纹的上方靠近罐脖的部位环绕着几条红黑几何圆线。上翘的罐嘴下面画了"圆眼"成鸟型。燕子、乳头纹和几何圆线等成为一种规律性的装饰符号出现在提拉岛的陶画中，它们对于当时的提拉人而言具有特定的宗教意义。《燕子纹长型盘五》（图94）。高20cm，宽55cm。这个浅白底的长盘用黑颜色画一排燕子，用红颜色画燕子上下的两排波浪纹饰。燕子在这里既是自然中的飞行状态也是作为一种纹饰铺排于盘面。

　　燕子是提拉壁画中常见的题材，具有灵瑞的意义，这几幅陶画中的燕子也呈现同样的宗教含义。燕子的画法与壁画中燕子（图95）的画法相同：头部用红色点缀，身体用黑色勾线描画，尾巴描两条细线，画两个小圆点。这说明提拉岛的壁画和陶画艺术在内容和手法上的相通。

　　《水鸟纹陶罐》（图96）。约公元前17世纪。高约20cm。提拉岛阿科提里出

土，提拉史前博物馆藏。这只水鸟纹陶罐罐腹上描绘一只正飞近地面时的水鸟。
鸟的腿正朝前绷紧蹬直，翅膀大张开，头昂起，显示水鸟着地一瞬间的姿态。鸟
的身体绘红色，头部、脖子和翅膀是深棕色外加白线点缀。画面的上、下部有红
色和棕色的宽边平行带作为装饰。笔画有力，线条潇洒。

《兽纹长型盆》（图97）。公元前17世纪。高0.20米，宽0.55米。提拉岛阿
科提里古城出土，提拉史前博物馆藏。提拉画家在浅黄底色的长型盘上用黑色画
走兽、用红色画番红花。画面显示一群在番红花丛中飞快跑动的野兽，画面充满
粗犷的生命力和动感。

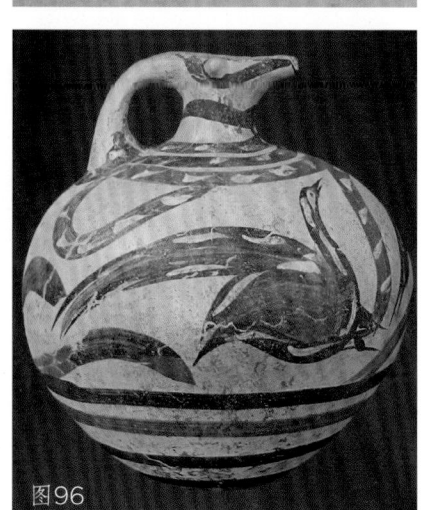

图92 《燕子纹陶罐三》　　　　图95 壁画《春图》局部：燕子

图93 《燕子纹陶罐四》　　　　图96 《水鸟纹陶罐》

图94 《燕子纹长型盘五》　　　图97 《兽纹长形盆》

三、陶瓶制作介绍

提拉岛提拉史前博物馆的说明资料指出：西方考古学家从大量的、规格统一的克里特岛和提拉岛出土的陶瓶中知道，陶瓶生产在当时是一项有管理的生产活动。

当时的陶瓶工作室主要分成两类：1．小、中型和较大型的陶瓶由陶匠制作。2．生产巨大的储物陶瓮则依靠一个转盘来筑泥圈。他们的工作室有技术讲究的窑炉，烧制温度大致可达700—1080度。在烧制过程中，他们会联合其他更多的方法以令陶瓶的装饰达到最佳的制作效果。

克里特陶匠用火山灰泥制作陶瓶，泥土中的成分有丰富的铁和钾碱可以用来制黑色和红色颜料；另一种成分氧化锰也可制黑色颜料；一种矿滑石的成分可以用来制白颜色。

克里特岛制作的陶器多为宫廷用品，做工精细、装饰华丽，而提拉岛的陶器以斯科拉第本土用途为基础，在做工和装饰手法上引入克里特岛的米诺安陶艺及其他艺术形式的元素，相对显得平民化。

四、克里特岛陶画和提拉岛陶画的特点

（一）外形

在克里特岛流传下来的各个宫廷的陶器以卡马雷斯风格为主。这些陶器在外形上都有一些共同的特点：小口、大腹、小底；早期陶器深色底浅花，后期陶器浅色底深花；以黑、白、红、棕褐为基本装饰色。

从阿科提里古城出土的提拉岛本土陶器受到了同时期克里特岛的米诺安艺术的影响。它的陶器可分成日常陶器和贵重陶器两种。属于提拉本土的陶器形制相对外来的陶器大，以浅色底和深色图案为主。

（二）题材

这一时期的克里特岛陶画与同时期的壁画题材相近，以大自然中花、草、

鸟、鱼为主要表现题材，多表现有生命力的花草和动态的鸟鱼。画面充满清新的情趣和活跃的生机，体现了西方绘画自然主义风格的最原初传统。此外，这些动植物题材按照当时的风俗，都包含一定的宗教意义，象征吉祥灵瑞。

提拉岛陶画的题材具象与抽象参半。具象的题材源于大自然。大地世界包括大量的野生植物如百合花、番红花、常春藤等；喜用种植的植物如葡萄、大麦等作为敬献给神的吉祥物。动物常有鹿、羊、鸟、燕和鹰等，鸟纹被认为是斯科拉第艺术中的主要特色。海洋世界中，海豚是提拉人喜爱的题材。提拉人也偶尔表现大自然的瞬间景象。

纹样装饰的表现融合当时的风俗，惯用显示动态的连珠环纹、波涡纹等；而乳头纹罐被认为是提拉人作祭祀的工具。

克里特人和提拉人都认为神灵的世界和大自然花草动物的世界相通，相信人的生命灵魂可与动植物交感联成一体，由此获得神的力量。因此，陶画中出现的很多植物都是用来敬献给神的，而动物也都具有神圣的意义。综上所述，克里特岛和提拉岛的陶画艺术再一次向我们显明古代克里特人理解的动植物和人神世界是相通的一个整体。

（三）风格

克里特岛陶画中的自然主义手法是独特的，因为它服膺于装饰的法则。在既保持自然的清新又不失有机体的统一性之下，画面中具象的形式和装饰的纹样完美地统一在一个围绕着中心点、有一定结构的构图里。

提拉岛的陶画根植于斯科拉第艺术自身的土壤而吸收外来的米诺安艺术的影响，它注重表现植物的生机、动物的动态，表现手法清新、自然、活泼，不拘一格；它的装饰图形不限定在一个区域里，而是自由地舒展于整个瓶面上。与克里特岛陶画相比，它更趋于平民化，更富有创造性。

因此，提拉岛的陶画一方面在植物题材的引用和含义上受了从克里特岛传过来的影响；另一方面在表现手法上继承了克里特陶画的风格，同时也在这个基础上发展和开辟了另一条自由风格的道路。

古代文明交汇处的克里特艺术

　　为了了解西方绘画史上的花草动物艺术，我们的目光必须放到欧洲艺术的原点克里特艺术上；要真正理解克里特艺术，则必须紧紧抓住克里特文明与西亚文明、埃及文明的交汇背景。英国历史学家汤恩比（A.Toynbee）认为：

　　　　在塞浦路斯（Cyprus）、克里特（Crete）和基克拉泽斯（Cyclades）群岛，产生于公元前三千纪后半期的文明，无疑是受到苏美尔和埃及前辈文明的刺激[1]；

美国历史学家伯利斯坦德（J.H.Breasted）也同样强调：

　　　　克里特人受到成熟的埃及文化的刺激，创造了一个新世界，成了尼罗河流域和两河流域古文明中心之外的第三个伟大的文明中心。它是东方文明和后来的希腊文明及西方欧洲文明之间的纽带[2]。

　　在这些伟大历史学者的启示下，我展开了有关艺术，特别是有关花草动物艺术交汇情况的深入搜求。从古代历史学家的报道、埃及法老的铭文以及爱琴各地区发掘出来的许多手工艺品中，我们知道克里特文明受到东方埃及文明和西亚文

1. ［英］阿诺德·汤恩比：《人类与大地母亲》，徐波等译，上海人民出版社，2001年，第66页。

2. ［美］詹姆斯·亨利·伯利斯坦德：《走出蒙昧》（上册），周作宇、洪成文译，江苏人民出版社，1998年，第292页。

表一　古代四大文明历史年表

美索不达米亚	埃及		克里特		中国	
早期巴比伦尼亚	早王国时期	公元前3100年—公元前2686年	米诺斯早期	公元前3000年—公元前2200年	新石器时代	公元前8000年—公元前2100年
公元前3100年—公元前2000年		公元前2686年—公元前2181年				
古巴比伦尼亚时期 公元前2000年—公元前1600年	第一中间期	公元前2181年—公元前2040年	米诺斯中期	公元前2200年—公元前1600年	夏代	公元前2100年—公元前1600年
	中王国时期	公元前2133年—公元前1786年				
中巴比伦尼亚时期 公元前1400年—公元前1100年	第二中间期	公元前1786年—公元前1570年	米诺斯后期	公元前1600年—公元前1200年	商代	公元前1600年—公元前1100年
	新王国时期	公元前1570年—公元前945年				

注：此年表列出的年份均取近似值。两河流域年表参考自美国学者伯利斯坦德的《走出蒙昧》；埃及年表参考自开罗学院—卢浮宫1981年合办的《1880—1980年法国在埃及一个世纪的考古发掘》指南。

明的影响。由于商业的往来，令文字、宗教、新技术、艺术技法和图像表达等方面的文化成果也得以传递，通过留存下来的雕塑、壁画、文字和印章，我们可以从艺术的角度，从人物造型、文字和信仰的产生、劳动与游戏的方式，以及对花草动物的描述等方面，了解西亚和埃及艺术给克里特艺术带去的影响，这是东、西方艺术交融的最早时期（参看表一）。

一、地理面貌与商业往来

从下面的地图中（图1）我们可以看到，爱琴海世界中的克里特岛是欧洲大陆在它的最东和最南部所延伸的一个最大岛屿，它把地中海和爱琴海分隔开来，远远伸进了东方水域。克里特岛的东面隔着爱琴海，与亚洲最西部的高地小亚细亚相望，两河流域文明对爱琴海世界的影响正是以这片高地作为联系命脉；它的南面绕过地中海与埃及相接，在这里，很早的时候就有埃及的船队来往穿梭。古老的两河流域文明和埃及文明通过南北两条路线汇集于爱琴世界，从而在克里特岛形成北地中海地区最早的高级文明，成为东方和欧洲的桥梁。

关于克里特岛，希腊人有一个最古老的神话传说：

菲尼基国王有个女儿叫欧罗巴。有一次她和女友们到海边，被神中最有权威

图1　地中海、西亚与埃及略图

的雷神宙斯看见并爱上了，宙斯决定把她抢走。为了不惊动他所爱的人，宙斯变成一只美丽的公牛走到欧罗巴跟前，躺在她的脚边，好像请她坐到自己的背上。欧罗巴刚坐上牛背，牛便一下跳起来，飞奔到海上。海浪平静下来，牛在平静如镜的水面上浮游。欧罗巴惊慌地环视四周，家乡的海岸早已不见，只看到蔚蓝的天空和无边无际的海洋。公主问："古怪的牛，你是谁？要把我背到哪？"宙斯说出自己的名字并告诉她，他们要游往克里特，他要和她结婚。就这样，欧罗巴变成了宙斯的妻子，他们的儿子米诺斯成了克里特有名的国王。

当代西方文化史权威、荷兰学者李伯赓（Peter Rietbergen）曾就这个神话猜测：欧罗巴作为近东之国腓尼基的公主，大神宙斯勾引她并把她拐到克里特，这一神话是否也表明希腊人承认他们从近东引进文明[3]？

克里特文明以航海技术见长，它与东方所有大国家都有商业往来，其中最重要的国家是埃及。希腊学者I.S.在克里特岛伊拉克里欧考古博物馆举办的题为"克里特·埃及：公元前三千年的文化交流"的展览说明中指出："克里特与埃及的第一次往来在公元前三千年中叶（公元前2600年）就已经开始了，其主要的证据是商品的贸易"[4]。尼罗河的船队此时给克里特的村落带来了铜。当时，处于前宫殿时期的克里特并不有名，但令米诺安人印象深刻的埃及已经相当强盛，埃及人寻求与克里特接触，尤其是与克诺索斯宫廷交往。苏联考古学家兹拉特科夫比卡雅（т. д. златковская）认为：

　　克里特和埃及的外交关系可以根据法老图特莫斯（Thoutmosis）三世（公元前1490—公元前1470）时一位大官坟墓上的壁画来判断：那些壁画绘着克里特使吏到达的场面。在克诺索斯宫里则发现了一个残缺不

3. ［荷］彼德·李伯赓：《欧洲文化史》（上册），赵复三译，香港明报出版社，2003年，第42页。

4. 译自1999至2000年克里特岛伊拉克里欧考古博物馆主办"克里特·埃及：公元前三千年的文化交流"展览（Grete.Egypt-3 Millennia of cultural interactions,1999—2000）杂志中文章《公元前3000—1900年克里特和埃及的关系》，作者I.S.。

全的坐人雕像（图2），它的侧面雕有他的埃及铭文，名字叫本·曼苏阿吉特·乌塞尔。也许他是被派到克里特来购买物品的埃及使者？[5]

图2　坐人雕像（残）　米诺斯后期（公元前1600—前1200年）　克里特克诺索斯王宫出土

这些考古发现显示埃及人和米诺安人在公元前2000年前后已展开商业和外交上的往来。此外，金属、陶瓷、玻璃制作的新技术、艺术的技法、图像表达方式、文字和宗教等也都随着商业的来往，通过海路由埃及传到了克里特。

底格里斯和幼发拉底两河之间的冲积平原被古希腊人称为"美索不达米亚"，意指："两河之间的地方"。法国学者格鲁塞（Réné Grousset）在他的专著《东方文明》中介绍：

> 在当时他们是亚洲唯一具有一套完整文化的民族。因此在公元前整个第三千年期，甚至直到前4世纪，这一文化在西亚所扮的角色有些和希腊—罗马时代的古希腊文化相同。[6]

在公元前18世纪时，古巴比伦王国由最杰出的第六位国王汉谟拉比（Hanmmurabi，公元前1792—前1750）统治，巴比伦尼亚（Babylonia）成为强大的国家，首都巴比伦是当时最大的政治和商业中心。巴比伦人与埃及王朝有来往，虽然他们与克里特相距很远，但穿过西部高地小亚细亚，他们之间也展开了

5. ［俄］兹拉特科夫斯卡雅：《欧洲文化的起源》，陈筠、沈澂译，三联书店，1984年。第100页。

6. ［法］雷奈·格鲁塞：《东方的文明》（上册），常任侠、袁音译，中华书局，1998年。第35页

商业和文化的联系。有考古资料显示在克里特本岛发现过巴比伦尼亚汉谟拉比国王时的赤铁矿圆筒印。西亚最西端小亚细亚地区的赫梯（Hittie）帝国在当时扮演连接爱琴海世界和两河流域世界的重要角色。赫梯人在公元前2000年或更早就从巴比伦人的沙漠商队那里学会了书写和拼读楔形文字，并把它传播到克里特；赫梯人信奉的地母神祇后来也成为克里特人大地女神的原型。很明显，克里特在多方面曾受到过西亚文明的影响。

二、文化交汇的一般例证

（一）造像

从下面6幅人物雕像（图3—图8）的图像中我们可以知道巴比伦人、埃及人和爱琴人的相貌特征，并能辨出他们当中的相近和相异之处。我们看到两座古巴比伦尼亚时期的西亚人雕像（图3、图4）显示了当时的写实风格，早期的一座雕像（图3）手法简练，身体线条简约，肩部和双手的刻画与爱琴文明斯科拉底立像（图7）有相近之处，但这座早期的西亚雕像没有忽略重点雕刻头部细节，显示出西亚雕像的一贯传统。如苏美尔人座像（图4），他神情肃穆，眺望远方。眼睛炯炯有神，威严的胡子，交合的双手，展示出抽象而朴素的造型。埃及人的雕像风格（图5、图6）也习惯把重点放在头部，人物头上的假发和脸上肃敬的表情都是艺术家要着重表现的；身体的造型则相对抽象简约。而来自斯科拉底的爱琴大理石雕像（图7、图8），头部轮廓浑圆，身体裸露的部分较多，线条概括简约，人的长颈很突出，透露出一种自由向上的精神，艺术家关注一种整体的表现而并不注重细节。

将上面两组立像和坐像画成线图（图9）可以帮助我们看清楚苏美尔人和埃及人在胡子、发式和脸部表情上的写实手法很相似性；也显示出了埃及人和爱琴人运用简约的线条塑造身体的手法的异曲同工之处。西亚—埃及—爱琴岛的雕塑风格从现实主义逐渐趋向自然简化，人物的精神面貌也由谦恭逐渐变为虔敬和自由。虽然它们之间显示了各自不同的特点，但从雕像站立的造型、坐立的安排和

图3　古巴比伦王国人物立像　高29.5cm　石膏　约公元前2750—前2600年　美国大都会博物馆藏

图4　苏美尔总管坐像　石膏、天青石、贝壳　高52.5cm×宽20.6cm　约公元前2400年　法国巴黎卢浮宫藏

图5　埃及裸女立像　象牙　高10.8cm×宽2.7cm　约公元前1850—前1800 年　巴黎卢浮宫藏

图6　埃及人物坐像　砂岩　人高40cm×座高31cm　约公元前2350—前2200 年　巴黎卢浮宫藏

图7　斯科拉底裸女立像　象牙　约公元前2600—前2000 年　希腊克里特岛伊拉克里欧考古博物馆藏

图8　斯科拉底人物坐像　大理石　约公元前2600—前2000年　克里特岛伊拉克里欧考古博物馆藏

图9　西亚、埃及和爱琴立像线图

某种抽象、简约的手法上，我们仍能感觉到它们在造型艺术处理上一种内在规律性的相邻关联。

（二）文字

这不是一个与艺术无关的问题，公元前3400—前3200年间，埃及和美索不达米亚形成了复杂的书写体系：一部分用简化的图画；一部分用象征手法；一部分用发音符号；还加上一些单个字母的记号，形成象形文字的体系（图10、图11）。图11是一块关于谷物分配的行政文书泥板。石碑中的象形文字记载死者永恒的食物。英文"hieroglyphics"（象形文字）源自希腊字"holy incision"，是"神圣的雕刻"的意思，因为这种象形文字或是刻在石头上；或是泥板上；或写在埃及出产的纸莎草制成的纸上。埃及人用芦苇尖作笔，用植物液汁加锅底灰调拌作墨，用纸莎草的苇边交搭一起糊好作成纸，而写成象形文字（图12）。苏美尔人则用芦苇角或木棒角作笔，在扁平的椭圆或圆的黏土片上按压，形成开始部分较粗、末尾部分较细，像木楔一样的文字，然后把土片放在炉里烤干成为坚硬的砖板，成为楔形文字。英文中"楔形文字""Cuneiform"源自拉丁文，是cuneus（楔子）和forma（形状）两个单词的复合词，正表明了这种文字的特点。

图10　早期苏美尔楔形文字泥板　高7.2cm×宽4.5cm×厚1.5cm　约公元前3000—前2900年　乌鲁克出土　卢浮宫博物馆藏

图11　埃及雕刻石碑：列菲提阿贝公主面对她的食物　约公元前2590—前2565年　高37.7cm×宽52.5cm×8.3cm　彩色石灰石　列菲提阿贝公主的兹莎墓出土　卢浮宫博物馆藏

图12　古埃及象形文字书写工具：芦苇尖、墨，纸莎草纸

在相当长的时间内，克里特人都是用图画粗略记事，后来，在埃及人的影响下，图画式的符号渐渐成为语音文字，这是爱琴海世界最早的文字。图13是现存最早的用模型复制文字的工具，盘子上显示45个不同符号：人物，动物或工具，各代表一个音，某些符号则象征一个意义，具体内容至今无法解读。约在公元前17—前15世纪，克里特人在埃及人的象形文字和苏美尔人的楔形文字基础上发展出一种比旧的符号更快速和更简便的文字来记载他们的生活，这种文字称为线形文字（linear writing）（图14）。克里特人把账务临时记录在黏土上，然后放在太阳底下晒干的泥板，它的每一个符号代表一个音节。克里特人把文字刻画在泥板、器皿和墙壁上，最早的文字叫线形文字A，较晚的时候（约公元前15—前12世纪）线形文字A（linear A）被线形文字B（linear B）取代。

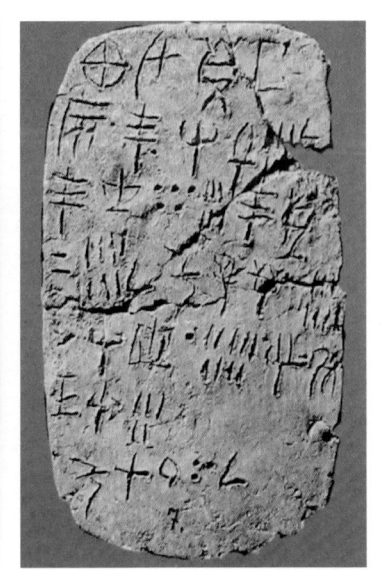

图13　克里特象形文字模制泥盘　约公元前2600年　克里特岛伊拉克里欧考古博物馆藏

图14　克里特线形文字A泥板　约公元前1450年　克里特岛伊拉克里欧考古博物馆藏

（三）信仰

对于艺术题材而言，信仰是具有根本支配权利的文化场。公元前2000年的苏美尔富饶女神雕像（图15a），丰腴的身体造型显示出在植物丰歉、动物及人类的繁殖和生命轮回等象征意义上给克里特人所信奉的地母女神（图15b）带去影响。英国学者胡德认为"克里特诸女神是早期近东一带广为崇拜的生殖女神的变异形式"[7]。在宗教上受来自埃及和巴比伦尼亚影响的小亚细亚地区的赫梯帝国是连接爱琴海世界和西亚世界的重要角色，美国学者伯利斯坦德认为"赫梯人对地母虔诚，把她奉为主要的神祇，这一点在克里特也有发现"[8]。

埃及人所信奉的神的灵瑞给克里特人带去过影响。如图15b植物之神俄赛里斯小何露斯，他双手紧抓的灵瑞——蛇与图15c显示的克里特大地女神手中紧握的蛇具有相近的象征意义。

同样，埃及人的风神或空气神阿蒙（Amon）神与太阳神（Ra）组成合体在新王国时期（前1570—前1085）成为国神（图16a）。他头上的羽毛王冠在同一时期的克里特岛克诺索斯（Knossos）王宫的浅浮雕《百合王子图》（图16b）上也有所发现。羽毛王冠作为一种既象征权力又象征吉祥的灵瑞显示在阿蒙神和国王兼祭师的百合王子头上的，看来克里特人在很大程度上借用了埃及人的象征用法。

古巴比伦尼亚时期（公元前3500年—前2000年）的苏美尔人把山羊和装有棕榈树枝的水罐作为祭献品，水罐象征着土地的盎然生机，朝圣者把它敬献到土地神、空气神、天空神或海神面前，祈祷风调雨顺，年年丰收。后来，装有棕榈树枝的罐子变成了"生命之树"，并发展成为一种装饰性的棕榈树（图17）[9]。在克里特艺术中，约公元前1700年的一个陶棺上也出现生命树的题材，而带有吉祥含

7. ［美］詹姆斯·亨利·伯利斯坦德：《走出蒙昧》（上册），周作宇、洪成文译，江苏人民出版社，1998年，第316页。

8. 吴晓群《古代希腊仪式文化研究》，上海社会科学院出版社，2000年，第18页。

9. ［美］詹姆斯·亨利·伯利斯坦德：《走出蒙昧》（上册），周作宇、洪成文译，江苏人民出版社，1998年，第158、206页。

图15a　苏美尔富饶女神雕像　黏土　约公元前2000年

图15b　埃及抓蛇的小何露斯石碑　44cm×26cm　开罗埃及博物馆藏

图15c　克里特抓蛇的大地女神像　瓷器　约高30cm　公元前1700年　克里特岛伊拉克里欧考古博物馆藏

图16a　头戴羽毛王冠的阿蒙神　浅浮雕　卡纳东部出土　75cm×62cm　公元前170年—前116年

图16b　彩色浅浮雕《百合王子图》　150cm×100cm　约公元前1600—前1400年　克里特岛克诺索斯王宫过廊出土　伊拉克里欧考古博物馆藏

义的棕榈树的表现形式也很常见。除了运用自然主义手法（图17a、图17b）或更加舒展明朗的图案装饰表现（图17c、d）手法之外，克里特人应该是受到了西亚的影响。

图17　苏美尔人生命之树的象征物

图17a　生命树纹陶画局部　约公元前1700　陶土，颜料　克里特岛出土　克里特岛伊拉克里欧考古博物馆第13展室藏

图17b　壁画《热带风景图》局部　约公元前16世纪　提拉岛阿科提里古城遗址西宅第五室、东墙出土　雅典国家考古博物馆藏

图17c　克里特岛菲斯托斯王宫卡马雷斯风格彩陶罐　克里特岛伊拉克里欧考古博物馆藏

图17d　壁画门饰局部　约公元前16世纪　提拉岛阿科提里古城遗址西宅第四室、东墙出土　雅典国家考古博物馆藏

　　再来看一个克里特岛阿吉亚·特里亚德（Hagia Triada）出土的石质雕花瓶（图18、图19）。花瓶的上半部刻的是克里特农民采集橄榄后回家的画面，他们每两人排列成行，肩上荷着采打橄榄用的长叉棍子，张大嘴、兴高采烈地唱着歌。在唱歌的人群中，有剃埃及人发式（图22）的克里特农民（图20）正举起一个来自埃及的手摇乐器——叉铃在摇动；另有一个留长发、穿奇怪的鳞状衣服的人物（图21）。很明显，这个队列带有庆祝丰收的祭礼性质。这也从另一方面说明了在构图上有序地横面展开或分层展开的方式是早期西亚艺术和埃及艺术中惯用的叙事手法。

　　伦敦大英博物馆收藏的著名的苏美尔（Sumer）乌尔（Ur）军旗，展示了一个生动的故事内容，它分三排横列展开的构图方法（图23）与埃及的神庙壁画（图25）及克里特壁画的两层构图方式很相近（图24、图26）。此外，这三幅画面中的

图18、图19、图20、图21　克里特石花瓶上半部　约公元前1700—前1400年　克里特岛伊拉克里欧考古博物馆藏　这里刻的是克里特农民采集橄榄后回家的场面

图22　埃及人头像　约公元前1500年　巴黎卢浮宫藏　图18克里特农民的发式与此头像的发式相仿

图23　苏美尔乌尔军旗——和平　石灰岩、贝壳、青金石　公元前2685—前2645年　伦敦大英博物馆藏

图24　克里特壁画祭祀队列　公元前1600—前1400年　克里特岛克诺索斯宫出土　伊拉克里欧考古博物馆藏

图25　埃及神庙壁画祭祀队列　公元前1300年　伦敦大英博物馆藏

图26　克里特石棺壁画祭祀队列　公元前1600—前1400年　克里特岛克诺索斯宫出土　伊拉克里欧考古博物馆藏

人与动物都是从左往右排列的（图23、图25、图26）。如果用线图（图27a—d）表示的话，我们会更加清楚地看到这三幅画作在画面构图上的相近关系。

　　我们再看下面两组图片（图28a—c和图29a—c）：行进中的拜祭队伍和拜献的公牛。图28a埃及人的拜祭队伍中，参加祭祀的人的身体都按当时风俗涂上了朱红颜色，这和图28b、图28c显示的克里特人的风俗相同。祭祀队列线图（图29a、图29b、图29c）显示出埃及人和克里特人都穿着相似的半截围布，手上提相似的

图27a　苏美尔乌尔军旗线图

图27b　克里特祭祀队列线图

图27c　埃及神庙祭祀队列得线图

图27d　克里特石棺祭祀队列线图

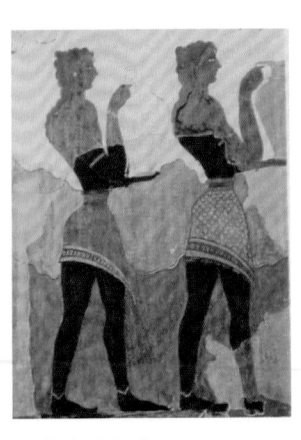

图28a　埃及神庙壁画祭祀队列　公元前2685—前2645年　伦敦大英博物馆藏

图28b　克里特岛克诺索斯宫壁画祭祀队列　公元前1600—前1400年　伊拉克里欧考古博物馆藏

图28c　克里特岛克诺索斯宫壁画祭祀队列　公元前1600—前1400年　伊拉克里欧考古博物馆藏

图29a　埃及神庙祭祀队列线图

图29b　克里特岛壁画祭祀队列线图

图29c　克里特岛壁画祭祀队列线图

水罐；克里特人还运用了埃及人的人物侧身画法，让我们可以从侧面看脸的同时看到人物的双腿。这3幅壁画还呈现出相接近的红、棕、蓝的配色方法。图30a、图30b和图30c显示屠杀作拜祭用途的公牛的场面，这又一次说明了西亚人、埃及人和克里特人都有用被屠杀的公牛祭献神灵这种祭祀风俗。这两组图片祭祀礼仪上显示了埃及人和克里特人从涂身、衣物等用具以及祭物的相似性，说明他们在宗教习俗上的相通。

图30a　苏美尔象牙镶嵌画祭献场面　叙利亚马里出土　公元前2000年　大马士国立博物馆藏

图30b　埃及墓壁画屠洗公牛　公元前1555—前1305年　埃及谢赫阿巴德埃尔库尔纳墓地

图30c　克里特石棺壁画祭献的公牛　公元前1600—前1400年　克里特岛伊拉克里欧考古博物馆藏

（四）航海和游戏

离开宗教祭祀的场面，我们回过头来看人的世界，看看西亚人、埃及人和克里特人如何在现实中生活和游戏。这当中我们可以发现西亚和埃及艺术与克里特艺术在表现内容上的相通之处。

图31、图32和图33表现的是西亚人、埃及人和克里特人共同关注的海上生活题材。首先，在船的造型上它们都有一种相似性；其次，埃及艺术家表现渔猎的场面时用写实的手法表现活跃在船四周的海上动物，克里特艺术家则用夸张的手法表现翻动的海豚，而坐在船上相对静态的船客则与西亚圆桶印章中所表现的神话人物相似。

游戏题材方面，公元前3000年，美索不达米亚的一块装饰泥板描绘了早期东方兴起的拳击运动（图34），而在埃及也同样流行类似的运动，如图中所示的棍击和摔跤（图35）。公元前1500年克里特的壁画中也同时显明了克里特人的对这种游戏的喜好（图36）。

另外两幅舞蹈、杂技图分别源自埃及和克里特（图37、图38），它们都描绘了人物身体翻腾时的优美造型和表现令人惊叹的活力。

图31 西亚阿卡德王国圆筒印章：神话场面 公元前2350—前2200年 巴黎卢浮宫藏

图32 埃及古王国末期壁画：尼罗河生活情景 公元前2300年 塞加拉伊杜特公主玛斯塔巴墓藏

图33 爱琴海提拉岛阿科提里古城壁画：行舟图 约公元前1500年 雅典国家考古博物馆藏

 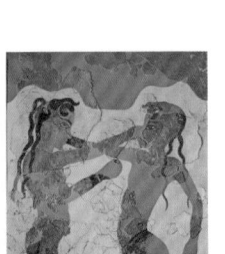

图34 美索不达美亚装饰泥板：拳击比赛 约公元前3000年

图35 埃及壁画：棍击、摔跤比赛

图36 爱琴海提拉岛阿科提里古城壁画：拳击图 约公元前1500年 雅典国家考古博物馆

图37　埃及陶片画：女舞蹈者　着色石灰岩　公元前1305—前1196年　都灵埃及博物馆藏

图38　克里特岛克诺索斯王宫壁画《斗牛杂技图》　约公元前1400—前1380年　伊拉克里欧考古博物馆藏

三、交汇处的动物和花草艺术

（一）动物

在埃及艺术中，很多表现动物的画面都是优美且惟妙惟肖的，而西亚艺术在表现动物方面，却具有浑莽雄健、生气勃勃的特点和传统，这在苏美尔人和亚述人的雕刻中可以得到印证。

此外，西亚人和埃及人的神祇中大部分都以植物和动物作为化身。

一个源自于西亚阿卡德王国时代（公元前 2350—前2200 年）的圆筒印章（图39），它的局部显示雷雨女神正在化身成有翼狮兽的雷电神身旁舞蹈，她手上挥动的两条曲线物代表了雨，在这里，狮的形状和身体与公元前1450年克里特的一只指环（图40）上刻的龙身怪兽很相像，这只指环上的女神与西亚印章上的雷雨女神一样，站在怪兽身旁舞蹈。不难发现这类神话动物题材中西亚印章在表现的内容上和技法上都给克里特指环带去影响。

至于现实手法表现的动物题材，西亚人的浮雕中不乏精美的作品，如图41显示的《猎狮图》是公元前650年的亚述浮雕作品，我们可以从这件作品中看到：自古巴比伦尼亚时期以来一脉相承的表现传统是一种活泼的现实主义，它充溢着生动雄浑和流畅的气息和风格（图42—图46）。巴比伦壁画《牵着祭祀的牛的人》

图39　西亚阿卡德王国圆筒印章局部：神话场面　绿泥石　公元前2350—前2200年　法国巴黎卢浮宫藏

图40　克里特金指环：女神与怪兽　公元前1450年　克里特岛伊拉克里欧考古博物馆藏

（图47）用写实的手法画人和动物；公元前2685年—前2645年的苏美尔乌尔军旗（图50）则用拟人的手法描画生动而富有风趣幽默感的动物。

埃及人在写实方面也不逊色，试看图44——公元前1580—前1314年的墓壁画《牛群图》的局部：画师对自然色调的敏感和把握能力出人意料，一群公牛被斑杂而统一的色彩表现得生气蓬勃；另一岩石壁画《赶牛图》（图48）也描画了黑牛壮硕的身体；另一组石壁画则表现活泼的猴子、凶猛的狗、熊和安静的鱼（图51），很明显的一点就是，埃及人对许多动物的表现除了显出生气与力量之外，也更显出细腻的优美。

克里特艺术中的动物在表现风格上直接吸收东方艺术的传统，如克里特印章（图42）和壁画局部（图43）中充满了动感的动物，狂放的作风令人想起前面提到过的西亚艺术中动物的动态表现传统（图41）；克里特岛克诺索斯王宫里的壁画《斗牛杂技图》的局部斗牛头像（图45）和浮雕壁画《斗牛头像》（图46）中写实主义的倾向在埃及和西亚艺术中有迹可循（图44、图41）；另一方面，克里特壁画也有描画活泼的猴子、动态的狮子和有序的鱼（图52），它和苏美尔、埃及艺术所表现的动物的意趣（图50、图51）和画路相仿，只是在手法上显得更为

图41　亚述二帕尼帕王猎狮局部图　雪花石膏，着色　公元前650年　伦敦大英博物馆藏

图42　克里特印章　公元前1700—前1300年　克里特伊拉克里欧考古博物馆藏

图43　克里特壁画：狮子图　公元前1500年　雅典国家考古博物馆和克里特岛伊拉克里欧考古博物馆藏

图44　埃及墓壁画：牛群图　公元前1580—前1314年　伦敦大英博物馆藏

图45　克里特岛克诺索斯宫壁画《斗牛杂技图》局部　约公元前1400—前1380年　伊拉克里欧考古博物馆藏

图46　克里特岛克诺索斯宫浮雕壁画《斗牛头像》　约公元前1400—前1380年　伊拉克里欧考古博物馆藏

图47　牵着祭祀的牛的人　巴比伦壁画　约公元前1800年　人高43cm　叙利亚阿雷波国立博物馆藏

图48　埃及石壁画：赶牛图　约公元前1300年　法国巴黎卢浮宫藏

图49　克里特壁画局部：赶羊　公元前1500年　提拉岛阿科提里古城

图50　苏美尔乌尔军旗局部：动物　材料：刷沥青的木板、石灰岩、贝壳、青金石　公元前2685—前2645年　伦敦大英博物馆藏

图51　埃及石壁画：猴子图、动物图和鱼图　约公元前1300年　巴黎卢浮宫藏

图52　克里特壁画：猴子图、狮子图和鱼图　公元前1500年　雅典国家考古博物馆和克里特岛伊拉克里欧考古博物馆藏

图53　埃及浅浮雕：五只吃奶的小狗　公元前2033—前1710年　法国巴黎卢浮宫藏

图54　克里特浅浮雕：哺乳母牛　公元前1700—前1450年　克里特伊拉克里欧考古博物馆藏

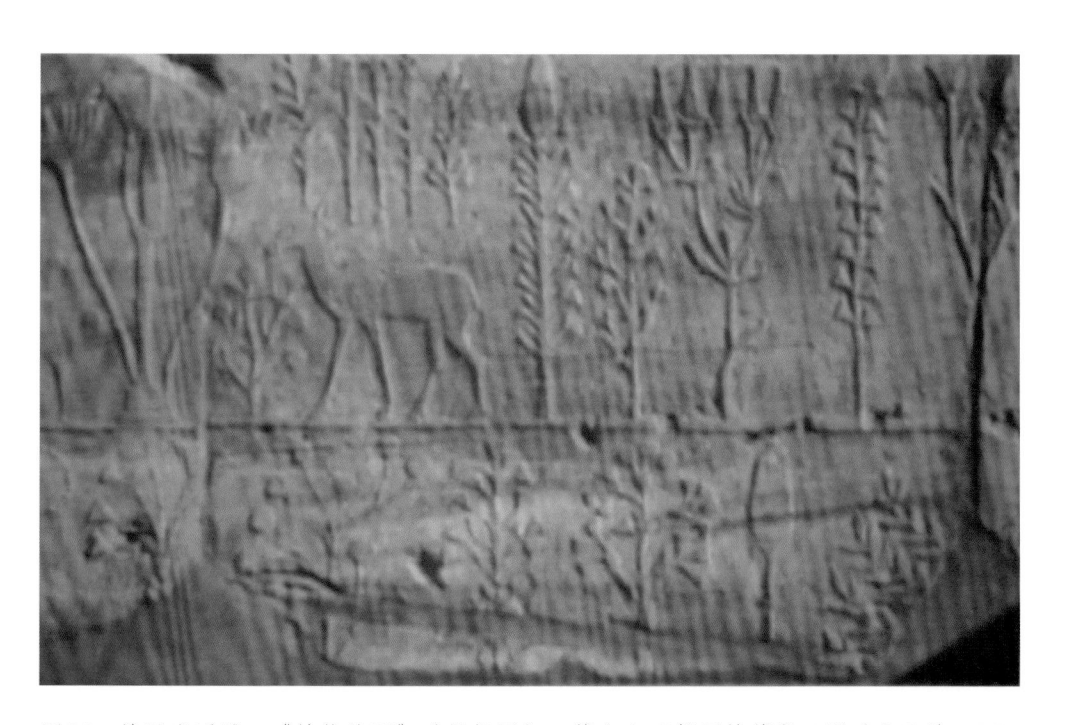

图55　埃及浅浮雕：《植物花园》（局部图）　第十八王朝图特莫斯三世（公元前1458—前1425年）　卡纳阿蒙神庙"节庆厅"藏

自由和随意。

　　另外两幅动物作品：公元前2033—前1710年间埃及的着色浅浮雕：《五只吃奶的小狗》（图53）和克里特公元前1700—前1450年间的浅浮雕《喂奶的母牛》（图54）在题材的选择、构图与画面处理方法上都很相似。埃及和克里特艺术家都各自用写实的手法表现了母畜慈爱的姿态。

（二）花草

　　埃及人喜欢种植植物、建立植物园，并在住房里盖池塘和成荫的花园。西亚人学习了这种风尚，园艺成为国王专有的一项消遣活动。埃及第十八王朝图特莫斯三世（公元前1458—前1425年）时期，一幅名为《植物花园》的浅浮雕描画图特莫斯三世和他的军队出征时发现的植物和动物（图55），出于自然主义的趣味，埃及人被自己国家所缺少的神奇植物吸引，因此把它们描画下来，介绍给掌

管全部大地之物的阿蒙神[10]。新巴比伦尼亚国王时期巴比伦宫殿里曾筑有载满奇花异草的"空中花园"，被后世称为世界七大奇迹之一；而后期的亚述国王也曾依山建起种满奇花异树的大花园，君主们把收集新植物作为一种休闲时尚[11]。

公元前1400年的埃及墓室壁画《内巴蒙花园》（图56）采用了没有统一视点的"地图法"画法，画中把鱼池和四周树木都置于平面，中央是平面的、矩形轮廓的鱼池。鱼池中鱼的轮廓都是正面立视的；四周树木则是从鱼池所在地为中央，分别向各个方向侧面看。这幅图画遵守严格的规律，依它自己的逻辑和有序的行列组织出规律的花木鱼虫世界。

有可比性的是一幅约公元前1500年的克里特壁画《热带风景图》（图58），

图56 埃及墓室壁画《内巴蒙花园》 公元前1400年 伦敦大英博物馆收藏

图57 埃及阿肯那顿王宫地板画 约公元前1555—前1305年 开罗埃及博物馆藏

图58 克里特壁画《热带风景图》 约公元前16世纪 希腊提拉岛阿科提里古城出土 雅典国家考古博物馆藏

10. ［法］弗拉马里奥：《史前古代艺术史》，1997年，第165页。

11. 陈晓红、毛锐：《失落的文明：巴比伦》，三联书店（香港）有限公司，2001年，第67页。

以河流为轴线向两岸侧立视并分别描写景物，河的形状是从"上面"看，河岸两旁花草动物的形状是从中轴线往两侧看的，它与《内巴蒙花园》以俯瞰大地的平面图式铺写景物的构成手法是相近的，所不同的是图中树木的画法和排列的秩序没有像《花园》那样程式化和过于经营。

独特的空间表现手法再加上"全知""全观"的画面完美性要求，产生了这一时期壁画中经不同角度观看、凭记忆组合画面的奇异效果。

图57作为同时期的一幅埃及地板画，图中纸莎草、莲花和飞雁的自由画法与《热带风景图》中的花草动物画法倒显得相仿。

四、东方的元素

英国学者赫德逊如此说过：

> 如果希腊决定了欧洲的形式和方向，那么亚洲的成分在总体结果上是和希腊文化不可分地融合一起的。其中一些成分已经如此之彻底地被同化了，以致人们已经忘记了它们源出于亚洲。[12]

通过前面粗浅的比较，我们也许立刻能够清楚这段话里所指的"融合一起""被同化"实际上是以克里特文明与东方的西亚文明和埃及文明的交汇为肇始的，尽管任何交汇的过程都可能包含了两种文明之间双向的影响和吸收，但很明显的一点是，克里特艺术在当时是整个广阔的古老东方世界的一部分，也许对于古代克里特人来说，对来自埃及和西亚的影响并不存在"外来的"概念。但本章最关心和要尝试整理出的却是：克里特艺术在花草动物表现的艺术语言上，属于自身或外来的东方元素为何？我们不妨在题材、色彩和手法三个方面做一个归纳：

12. 丁宁：《绵延之维——走向艺术史哲学》，三联书店，1997年，第330页。

表二　西亚、埃及和克里特艺术中花草动物题材比较图

题材			西亚	埃及	克里特
动物	非现实	有翼狮兽			
	现实	狮			
		牛			
		赶牛羊			
		猴			
		鱼			
		哺乳动物			
植物		整体自然中的花草			

1．题材

克里特艺术中表现的动物题材和东方艺术中表现的动物题材相近，他们常常表现与宗教相关的非现实的动物如狮兽等，或表现现实中的动物如狮、牛、猴、熊和鱼等。有些题材是相同的，如哺乳中的动物。他们还习惯于表现大自然整体中的花草树木（参看表二西亚、埃及和克里特艺术中花草动物题材比较图）。

克里特壁画中表现的鸭子、纸莎草、芦苇和棕榈等内容在埃及人和美索不达米亚人心中代表了水和丰饶，这是因为这类动植物都是在沼泽地和水边生长的。埃及的尼罗河滋润了土地；而克里特则依靠暖和的温度和雨水把自然物唤醒。因此，在克里特人和提拉人的世界里，水的重要性相对来说比不上东方人；也因此说，克里特人如果在他们的壁画内容里引用了相同的含义，这是在东方文化的影响之下产生的。

2．表现手法

西亚人和埃及人在动物的表现传统上是偏重现实感和运动感的。他们在手法上重意趣，线条洗练、强调大体（图40、图44、图47和图48），这些特色在克里特的动物画中也屡见不鲜（图50、图51和图53），有很多理由令我们相信克里特人从西亚人的印章、雕刻艺术和埃及人的陶器、壁画中吸取了不少的视觉经验。此外，埃及壁画中的画面构成方法——"地图法"（图56、图57）、群像排列法（图23、图25），又或"格层法"（图59），包括从内容到色彩的"整体安排"方式，我们都可以在克里特壁画（图60、图61）找到相近的痕迹。

3．技法、色彩

埃及艺术中在制作浅浮雕或绘画时，先将平面分成方格并用颜色勾画场面轮廓（图62），然后打上一层薄薄的、可以露出草图的底色，再勾画形象和上色，最后做细部加工[13]。

13. ［美］斯塔夫里阿诺斯：《全球通史——1500年以前的世界》，吴象婴、梁赤民译，上海社会科学院出版社，1999年，第131页。

图59　埃及墓室壁画：农耕图　公元前1250年　法国巴黎卢浮宫藏
图60、图61　希腊提拉岛阿科提里古城壁画复制图

至于色彩的运用都带有特定的象征意义，用来表现人和物的本质，而不是随意的（如深蓝表示土地，浅蓝表示天和水）。常用的颜色只限定几种：黑、白、蓝、绿、红、黄和玫瑰色，一般使用单一平面色，没有明暗变化。颜料则取自自然物质。

而根据希腊提拉岛提拉史前博物馆的说明资料介绍，克里特壁画中的色彩常常用白、黑、红、黄、淡灰绿色以及源于埃及的综合色：埃及蓝。它有时也会加上不同的调子如玫瑰色和淡粉红色；或者用石灰水调和棕红和棕黑渐变色。

下面的3幅图画分别是埃及宫殿的墙壁残片（图63）和克里特壁画的局部图（图64、65），它们显示出两地在红、黄及蓝、浅蓝和浅绿这几个色彩的运用上非常接近，表明克里特艺术在色彩技术上受到埃及的影响。

至此，回应本文第一章提出的问题：在西方静物画中的鲜花、水果和动物标本等与中国花木、鸟兽科相近的题材，从理论观念上已被先验地界定为"无生命"的"组合物体"范畴，那么，西方绘画史上一开始就是如此的吗？从克里特花草动物艺术中我们惊奇地发现，这个答案是否定的，而且我们更进一步知道了在那遥远的世界里，克里特艺术本身就成为埃及和西亚艺术的一部分，他们把艺术作为宗教的目的也是相同的。克里特艺术中花草动物题材的写实、生动和重意趣的风格特点是在埃及、西亚的艺术影响下产生的，这种影响转入其本体内部，而克里特艺术又在某种程度上保存和发展了自身的特点，它是怎么做到的呢？美国历史学家斯塔夫里阿诺斯在其《全球通史》一书中有如下论断：

克里特岛成为地中海的贸易中心。它的位置不仅对商业发展，而且对文化发

图62　埃及浅浮雕草图　公元前1323—前1295年　第18王朝贺伦赫墓

图63　埃及官殿的墙壁残片

图64、图65　克里特壁画局部

展来说都是很理想的。克里特人对外界的距离是近的，近到可以受到来自美索不达米亚和埃及的各种影响；然而又是远的，远到可以无忧无虑地保持自己的特点，表现自己的个性[13]。

　　由此可见，西方最优秀的学者都愈来愈意识到克里特在解开欧洲文明这一重要疑团中所具有的不可替代的重要意义，这就使我对自己课题的研究更有信心，并得到了进一步的鼓舞。

西方花草动物题材绘画演变梗概

　　我关于克里特花草动物题材绘画的讨论就要告一段落了，但在此我需要对后面将继续展示的探讨做一个先期的交代。

　　如果我们自克里特绘画的源头回顾花草动物题材在西方美术中演变的历史，便会有如下的发现：公元前1世纪－公元79年的古罗马庞贝时期，花草动物题材成为富有牧歌色彩的家园风景与自然装饰之物，这里以模拟为乐，在真实花园四周的围墙上画出一个花园，他们的花果静物是供鉴赏的，但同时接受了古希腊人早期社会的宗教样式（图1、图2）。5－15世纪中世纪时期，花鸟转为超自然神力的信使（图3、图4），图3显示圣·方济在与一群鸟说话，图4是一只大鸟在警示一对男女，这都表明花鸟在此时成了神力的一种象征符号。在这个前提之下，15－16世纪文艺复兴时期人文主义的到来，使意大利画家把花鸟还原为自然存在之物，卡拉瓦乔（M. M. da Caravaggio）描绘的《水果篮》（图5），画面运用了稳定的三角形造型结构，这是一个理性化时期。果篮与水果描写得细致入微，

图1、图2　庞贝壁画花鸟　公元前1世纪　庞贝古城出土　意大利那不勒斯庞贝古城

图3　乔托·迪邦多内　祭坛装饰屏画系列之圣方济各画像　木板油画　法国巴黎卢浮宫藏

图4　希罗尼穆斯·博斯　《人间乐园》局部　油画　西班牙马德里普拉多博物馆藏

图5　卡拉瓦乔　《水果篮》　意大利米兰博物馆藏

达到一种忠实的自然主义。同时期的荷兰画家把花果动物作为荣华的显耀，赋之人生的象征含义，巴尔沙萨（Balthasar van der As，1593—1657）在《鲜花、贝壳、蝴蝶和蚱蜢》（图6）中描绘郁金香、鸢尾花、大丽花和雏菊等，他把不同产地、不同季节的鲜花集中放在一起，暗示人生活的时空界限，而蝴蝶和蚱蜢象征了人生的苦短[1]。在西班牙，17世纪画家科坦（J. S. Cotán，1560—1627）把谨严忠实地描画花果作为自我否定和自我压抑的神修的一种方式，在画作《榅桲、卷心菜、蜜瓜和黄瓜》（图7）中，他不回避面对日常生活，却致力于与现实拉开距离，显现一个纯净的视觉画面。18世纪，法国启蒙运动时代的画家夏尔丹（J. B. Chardin，1699—1779）视花果为现实中的实在之物，他用平凡的角度、亲切的态度，一丝不苟地描画家庭生活中的花果（图8）。19世纪，法国画家马奈（E. Manet，1832—1883）视花果为感受之物（图9），他的作品《玫瑰》用色

图6　巴尔塔萨　《鲜花、贝壳、蝴蝶和蚱蜢》　52cm×42cm　布上油画　法国巴黎卢浮宫藏

图7　胡安·桑切斯·科坦　《榅桲、卷心菜、蜜瓜和黄瓜》　布上油画　西班牙圣地亚哥艺术博物馆藏

1. ［英］诺曼·布列逊：《注视被忽视的事物：静物画四论》，丁宁译，浙江摄影出版社，2000年，第117页。

彩和笔触表达一种个人的感觉；印象派画家凡·高（V. Van Gogh，1853—1890）
和莫奈（C. Monet，1840—1926）则通过花卉表现情绪或自然中色光的现象（图
10、11），这一时期的画家在某种程度上恢复了对现实生命和自然的感受。20
世纪初，现代派画家马蒂斯（H. Matisse，1869—1954）、德菲（R. Dufy，1867—
1947）等把鲜花视为色彩与节奏主观化及画家主体表现的中介物。马蒂斯作于1948
年的《红色的室内》（图12），画中的鲜花令画面的色彩构图平衡并变得音乐般的
节奏感。同样是画室内的鲜花，德菲在《30岁的玫瑰生活》（图13）一画中以小桌

图8　夏尔丹　《面包》　布上油画　法国巴黎卢浮宫藏

图9　马奈　《玫瑰》　布上油画　法国巴黎卢浮宫藏

图10　凡·高　《铜瓶中的贝母花》　布上油画　法国巴黎奥塞博物馆藏

图11　莫奈　《荷花、绿色倒影》　布上油画　法国巴黎橘园博物馆藏

图12　马蒂斯　《红色的室内》　1948年　布上油画　法国庞比杜现代艺术中心藏

图13　杜飞　《30岁的玫瑰生活》　1930年　布上油画　法国巴黎市立现代美术馆藏

上的鲜花、画架中的花卉和墙纸上的花形图案为中介物，表现画家的主体。

19世纪末20世纪初，有"现代艺术之父"之称的法国画家塞尚（Paul Cézanne，1839—1906）脱离了印象派只是表现自然世界的表象变化和瞬间感觉的做法，力求直观当下、直观自然，重回模仿整体世界的古希腊传统中，寻找自然对万事万物的贯通方式。古希腊毕达哥拉斯学派认为万物的本原是数，它们的存在和变化都根据一定数的比率和关系，整个宇宙就是按一定数的比例有秩序地组成的。在塞尚描画的花果静物中如《苹果与橙》（图14），红果与白布造成的几何化形式结构和垂下的白布破开画面产生的开放性的空间结构，是画家直接面对物象时所自发创造的实现的、一种有秩序结构的数的绘画形式，这种形式区别于古典画派的规范化、程式化和理性化，是直接生命化的表现。它在有限的画面中体现运动和循环，它的结构正体现出一种中国人说的"骨法用笔"？

从塞尚力求直观当下、直观自然，重回模仿整体世界的古希腊传统开始，20世纪以后的欧洲画派中，一种整体自然观下呈现的，有意味、有生气的，直观化、视觉化的花草动物静物画由此再生。区别于古代克里特时期，这里的整体自然观是新概念下的城市与人文自然，花果在这个整体下呈现意义（图15）。这里

图14 塞尚 《苹果与橙》 1899年 74cm×93cm 布上油画 法国巴黎奥塞博物馆藏
图15 洛佩斯 《丁香花》 1960年 布上油画 马德里私人藏

没有主题，画家当下直观的花木自身是一个生成流变的世界，但它们同时是整体世界的一部分（图16）；另一方面，他们承继塞尚创造画面空间结构的传统，整体化、自然化和生命化的花草动物的表现被建立在一个有生成意义的画面结构中。

从克里特人与神、与天地万物和谐相融开始，西方人经历了古罗马快乐主义伦理时期、中世纪基督教神学主宰时期、文艺复兴人性对抗神性并确立人的主体性时期、现代人主体性扩张时期与主体性隐没时期。西方花鸟绘画从克里特时期的花鸟整体自然化开始，同步地经历了古罗马时期花鸟装饰化、中世纪花鸟神寓化，15—18世纪花鸟客观化、象征化，19、20世纪初花鸟主体化，然后回到当代的花鸟直观化、整体化时代。西方花鸟绘画的演变实质上与西方思想史的演变直接相连（参看附图13西方花草动物题材绘画表现形式演变简图）。欧洲艺术从公元前1800年以受东方艺术影响的克里特艺术为原点至今，已经走过了3800年花鸟绘画表现的探索道路，今天，欧洲画家又走回到原点的克里特艺术和东方艺术汇合的交点上，这个交点上探求的就是表现理智作用的可见世界与精神作用的不可见世界，用中国哲人老子《道德经》里第21章的话理解，就是：道之物，唯望唯惚。惚呵！望呵！中有象呵！望呵！惚呵！中有物呵！幽呵！冥呵！中有请呵！其请甚

真，其中有信。[2]

15—16世纪文艺复兴时期随着人文主义的到来，意大利画家把花鸟还原为自然存在之物，这是一个理性化的时期。果篮与水果被描写得细致入微，达到一种忠实的自然主义。

17世纪荷兰画家把花果动物作为荣华的显耀和赋之人生的象征含义。

17世纪西班牙画家把谨严忠实地描画花果作为自我否定和自我压抑的神修的一种信赖方式，显现一个纯净的视觉画面。

图16　森·山方《房子中的植物》　水彩　私人藏

法国18世纪画家视花果静物为现实中的实在之物，他们用平凡的角度、亲切的态度，一丝不苟地描画家庭生活中的花果。

19世纪法国画家马奈（E.Manet,1832—1883）视花果为感受之物，他用色彩和笔触表达一种个人的感觉。

印象派画家通过花果表现情绪或自然中色光的现象，他们在某种程度上恢复了对生命和自然的感受。

20世纪初，现代派画家把鲜花视为色彩和节奏主观化及画家主体表现的中介物。

塞尚（Paul Cézanne,1839—1906）的静物画形式区别于古典画派的规范化、程式化和理性化，是生命化的表现，它在有限的画面中体现运动和流变循环，它的结构正体现了一种"骨法用笔"。

20世纪欧洲画派中，一种整体自然观下呈现的、有意味有生气的、视觉化的花草动物静物画由此再生。花果在这个整体下呈现意义，这里没有主题，画家的主体性被隐没，当下直观的花木自身是一个生成的世界，但同时也是整体世界的一部分。

2.　［春秋］老聃：《道德经》第21章，延边大学出版社，2002年，第44页。

表一　西方花草动物题材绘画表现形式演变简图

	时代	艺术现象、特征	社会背景
花鸟整体 自然化时代	古希腊克里特时代 （前1800年— 前1500年）	1．花草动物是"天、地、神、人"合一的整体自然观下呈现的活跃生命。 2．富有宗教图腾含义。	1．受埃及、西亚文化影响。 2．具有强烈的海洋性特点。 3．古作家称这里是"伟大、富有、衣食充足"的福人之岛。
花鸟装饰化 时代	古罗马庞贝时代 （前1世纪— 79年）	1．牧歌色彩； 2．家园风景化； 3．自然装饰化。 4．接受古希腊人早期社会的宗教样式。	1．二世纪以来保持着持续的繁荣，是富人的一方乐土和诸多手工艺人的栖身之地。 2．是一个从希腊人那里借鉴到很多的文化范例。
花鸟神寓化 时代	中世纪时期 （公元500年— 1500年）	花木鸟兽成为超自然力神的信息的信使。	1．基督教产生并渗透各个层面和阶层。 2．十一世纪以前政治长期不稳定。11世纪末商业繁荣，城镇兴旺，文化高涨。
花鸟客体化 时代	欧洲15世纪 文艺复兴至 17世纪 古典主义时期	花鸟成为 1．自然存在之物（意大利） 2．显耀荣华和富有人生象征含义之物（荷兰）； 3．作为神修的一种方式（西班牙）。	1．封建主义日趋瓦解资本主义逐渐形成 2．意大利城市迅猛发展，商业带来经济繁荣。 3．意大利人的怀古之情及对中世纪神学不满。
	18世纪 法国启蒙运动	视花鸟为现实中的实在之物	1．波旁王朝和教会势力占主导地位，社会等级森严。 2．新兴资产阶级成为强大力量。 3．科学成为崇拜对象。
花鸟主体化 时代	19世纪浪漫主义 和印象主义	视花鸟为感受之物或表现色光的现象之物。世界是主体感觉的产物。	1．科技经济发展影响了人们的思维方式和价值观。 2．现代都市形成对文化带来影响。
花鸟整体化 回归时代	20世纪 初现代主义 21世纪 后现代主义	1．花鸟为色彩或画家主体表现的中介物。 2．重回模仿自然。追求物之真实。 3．新的整体自然观下呈现花鸟静物。	1．人类进入核能源、计算机和航天时代 2．信息化，符号化。科技进步笼罩社会生活。 3．人的主体无限膨胀又感异化和失去存在维度。人的本源意义的消失。

哲学背景思想意识	科技经济背景	图 例
1．在自然界中进行宗教礼拜，最重要的神是大地之母。尚处于图腾崇拜阶段。 2．人与神与天地万物和谐相融一起。	1．商业和航海贸易都发达，建立起海上霸权，控制整个爱琴海地区。 2．建造了结构复杂的克诺索斯王宫。	
1．伊壁鸠鲁提出快乐主义伦理学，个体的幸福快乐是人类一切活动的归依。 2．斯多亚主义认为理性是最高的善和美。万物也因自身的合理性而构成有秩序的和谐体系。	1．西方历史上"第一个伟大的科学时代"。 2．庞贝城具有活力和商业化；是连接意大利内地和外界的贸易枢纽、织布和印染业中心。	
1．基督教神学为最高意识形态。 2．奥古斯丁讲万物因上帝而美，上帝按数的原则创造万物。 3．托马斯讲美善不可分割。艺术模仿上帝所创造的自然。	1．确立封闭性的、经济自给自足的封建庄园体制。 2．十一世纪末进入繁盛时期。 3．最早的大学在意大利兴起。	
1．把人的主体性描述为先在的"人性"，以对抗宗教神性。 2．笛卡尔确立"我思"主体为世界的主宰，产生现代性的根基。	1．出现资本主义萌芽。手工业阶段转为竞争的工业资本主义阶段。 2．哥白尼太阳中心说。伽利略证明地球运动和潮汐。	
1．狄德罗重新提出艺术模仿自然。 2．康德哲学确立主体性原则，理性为世界的立法者，此为现代性的另一根基。	1．蒸汽机发明和应用，第一次科技革命。 2．手工工场转为机器生产的大工厂。 3．牛顿力学。用精确机械观点解释整个自然界。	
1．孔德建立实证主义哲学，把研究自然的方法推广到精神生活。 2．从叔本华到尼采把笛卡尔和康德奠定的理性主体性扩张为意志主体性。	1．电力应用—第二次科技革命。资本主义从自由竞争向垄断过渡。 2．达尔文的生物进化论系统阐述整个生物界发展的规律。	
1．海德格尔纠正和限制主体性。是存在成就人而不是人构成存在。 2．主体性的衰落，结构主义者宣布主体的死亡。 3．哈贝马斯提出重写现代性；探索多元并置中的方式，不回归主体理性的单一统治。	1．原子能、电子计算机和空间技术的发展应用带来第三次科技革命。 2．爱因斯坦相对论的提出和量子力学的诞生。 3．新能源的开发；生物工程技术的诞生和微电子技术的飞跃发展。	

当我们再次面对古老的克里特图像，看到的是一个充满生命活力、生生不息的世界，与英国艺术史家布列逊先生所言的"孤独的、以自我为中心的主体似乎眺望着一种死气沉沉的世界，从中体会不到任何与生命的关系"³的古典静物画世界毫不相干。很明显，随着西方文艺复兴时代近代科学的来临及古典主义时期人的理性主体的确立，花草动物在静物世界中的表现就逐渐与整体的自然环境和整体的文化背景脱离，它是近代科学的整个体系内用理性主义的形式呈现，被孤立起来"看"与"再现"的、与世界切分开来的物体，在这里，物理学打倒了神学，压倒了生态学、生命学。花草动物已不再是克里特艺术中整体自然观下具有象征涵义的活跃生命，它们失去了本源的生命力。

现代人对花草动物艺术表现的认识和研究是在这种历史链环断裂的背景之下从半道开始的，而不是把它放回到从原点的克里特艺术滥觞下来的整体历史中阅读。因此，当今美术学院教学中，静物写生的基础训练依旧仅仅作为一种"客观"的纯视知觉化的训练，写生物作为客体被摆在画家的面前，画家单方面打量写生物，并描述它作为客体所给予画家感知上的特征，这里谈不上画家对客体的领悟，更遑说客体的独立存在、独立生成，如克里特或东方传统艺术中花草动物生命的表现那样。我们忽视了整体生命观下的花鸟物视，忽视了整体关系下的花鸟含义，也忽略了"万物同体"的道理。

再次面对东西方古代文明交汇处的花草动物世界使我们清楚：作为欧洲艺术原点的克里特艺术是东西方艺术交融下的一个结果。在我们的时代，具有开端性和独一性的克里特花草动物艺术的基本元素经过演变之后贯通下来的是些什么？能够复活的人类的东方精神是些什么？对这些问题的思考将贯穿于我后继开展的研究——古希腊、古罗马和拜占庭绘画艺术中的花草动物世界之中。

3. ［英］诺曼·布列逊：《注视被忽视的事物：静物画四论》，丁宁译，浙江摄影出版社，2000年，第3页。

责任编辑：张惠卿
装帧设计：李　文
责任校对：杨轩飞
责任印制：张荣胜

图书在版编目（CIP）数据

古文明交汇处的花草动物世界 : 欧洲艺术原点克里
特绘画艺术探讨 / 司徒茹著. -- 杭州 : 中国美术学院
出版社, 2022.12
　　ISBN 978-7-5503-2814-3

　　Ⅰ. ①古… Ⅱ. ①司… Ⅲ. ①花鸟画 – 对比研究 – 中
国、西方国家②动物画 – 对比研究 – 中国、西方国家
Ⅳ. ①J205.1

中国版本图书馆CIP数据核字(2022)第006321号

古文明交汇处的花草动物世界

欧洲艺术原点克里特绘画艺术探讨

司徒茹　著

出 品 人：祝平凡
出版发行：中国美术学院出版社
地　　址：中国·杭州市南山路218号 ／ 邮政编码：310002
网　　址：http://www.caapress.com
经　　销：全国新华书店
印　　刷：杭州捷派印务有限公司
版　　次：2022年12月第1版
印　　次：2022年12月第1次印刷
印　　张：10
开　　本：787mm×1092mm　1 / 16
字　　数：240千
书　　号：ISBN 978-7-5503-2814-3
定　　价：108.00元